OC宝典
动漫原创角色设计教程

达哒猫 著

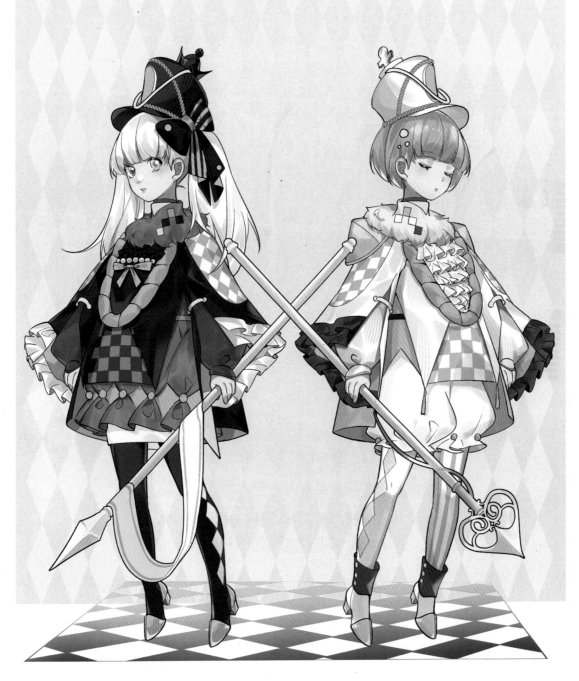

人民邮电出版社

北京

图书在版编目（CIP）数据

OC宝典 ：动漫原创角色设计教程 / 哒哒猫　著. --
北京 ：人民邮电出版社，2024.2（2024.6重印）
ISBN 978-7-115-63206-7

Ⅰ．①O… Ⅱ．①哒… Ⅲ．①动画－造型设计－教材
Ⅳ．①J218.7

中国国家版本馆CIP数据核字(2024)第004734号

内 容 提 要

OC即"Original Character"，指原创角色。即使是不会画画的二次元爱好者和刚入门的画师，也可能想要拥有自己原创的角色，本书是向读者讲解如何设计、绘制OC的教程。

本书共3章。第1章向读者介绍与OC相关的一些基础知识。第2章介绍创作OC的基础技法，包括人体造型、服装、设计手法等内容。第3章是案例详解，介绍了20个不同风格、元素的案例，向读者分享了从创意构思到成稿绘制的全过程。

本书适合喜欢二次元文化、想通过学习教程来画二次元角色，以及想要拥有自己的OC的人群阅读。

◆ 著　　　　哒哒猫
　　责任编辑　魏夏莹
　　责任印制　周昇亮

◆ 人民邮电出版社出版发行　北京市丰台区成寿寺路 11 号
　　邮编　100164　电子邮件　315@ptpress.com.cn
　　网址　https://www.ptpress.com.cn
　　天津市豪迈印务有限公司印刷

◆ 开本：787×1092　1/16
　　印张：10　　　　　　　　　2024 年 2 月第 1 版
　　字数：256 千字　　　　　　2024 年 6 月天津第 5 次印刷

定价：79.80 元

读者服务热线：**(010)81055296**　印装质量热线：**(010)81055316**
反盗版热线：**(010)81055315**
广告经营许可证：京东市监广登字 20170147 号

OC 即原创角色，近年来已经成为越来越流行的绘画对象。天马行空地表现自己心中独一无二的角色，无论对新手还是老手都有很强的吸引力。你是否也有想绘制出独属于自己的 OC 的冲动，却苦于没有灵感和设计能力呢？哒哒猫精心制作的这本《OC 宝典 动漫原创角色设计教程》将会解决你关于 OC 设计的大部分问题！

1. 本书从解释 OC 的含义和相关知识开始，一步步带你探秘 OC 的奇妙之处，让你轻松入门！

2. 本书通过讲解基础的服装设计、元素融合、配色等必要的知识来帮你夯实基础，为你全方位解析 OC 设计。

3. 本书搭配 20 个不同风格的案例，手把手带你感受 OC 设计全过程，精心编排的案例逻辑缜密，阅读方便。

4. 本书使用浅显易懂的对话和漫画形式，从读者的角度出发，深入浅出地进行讲解，阅读起来轻松无压力。

当你下笔开始创作时，或许会遇到困难和感到迷茫，本书会成为你创作之路上的伙伴，为你答疑解惑，提供丰富的灵感。愿你在创作之路上始终保持最初的快乐，在无拘无束的 OC 世界里尽情驰骋！

哒哒猫

使用说明

老师，我想设计出漂亮的OC，但是不知道从何入手，脑袋一片空白，真的好难啊！

不要慌，想要设计OC，选择本书就对了！它可以全方位地帮助想要设计OC的你快速入门，并提高你的设计水平。

图文并茂，全方位介绍OC创作的基础知识。

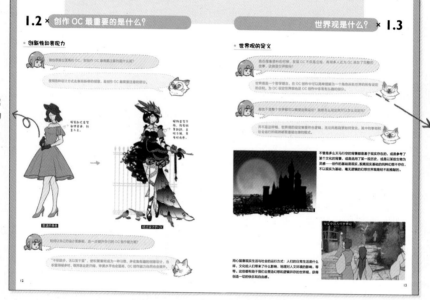

以问答的形式引出知识点，代入初学者视角，阅读起来轻松无压力。

提供多种基础设计方法，助你打开思路大门。

"授人以鱼不如授人以渔"，使用图形轻松巧妙地演示设计思路，让知识不再难懂。

以漫画的形式展现初学者的设计心路，直观又生动。

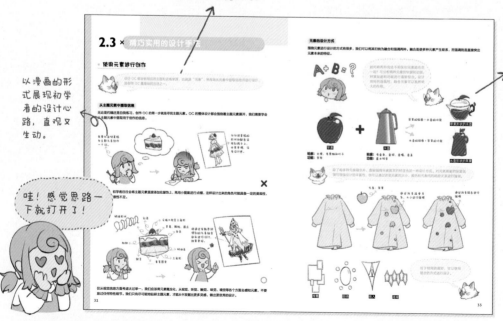

哇！感觉思路一下就打开了！

本书提供了大量的设计案例，带你完整感受 OC 的设计过程，让学习与实际运用紧密联系。

服装设计从归纳原始服装开始，思路清晰，让你不走弯路！

精选 20 个不同风格的案例，助你将 OC 风格全掌握！

使用笔记来收集 OC 元素，道具、场景、配色等都不错过！

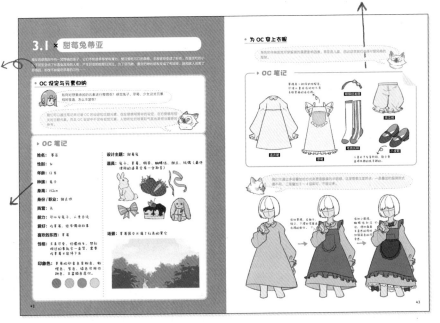

贴合主题，为你归纳上百个不重复的设计知识点，干货满满！

精心绘制的完整立绘搭配时尚的展示页，教你设计 OC，我们是专业的。

使用对比的方式直观展现不同配色方案的效果。

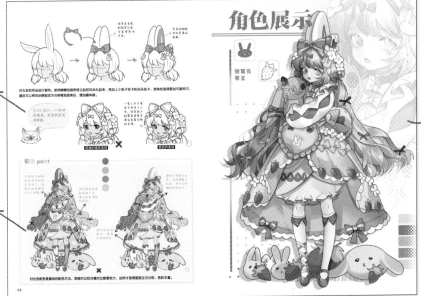

从基础知识到设计手法，手把手教你设计 OC，帮你把烦恼全都解决啦！

清晰的步骤、思路搭配生动的讲解，原来设计 OC 也没有那么难！

目 录

第 1 章

关于 OC，
要先知道这些

第 2 章

创作 OC 的
基础技法

#3

第 3 章

从设定到创作，OC 设计实录

第1章

#1

关于 OC，
要先知道这些

1.1 × OC 是什么?

● OC 的定义

"OC" 这个词近些年来频繁出现在绘画社交平台上,成了一个流行词,那"OC"到底是什么呢?

OC 是 Original Character(原创角色)的缩写,指的是有独创性、由个人绘制出的角色。可以说,只要是独立原创的角色就是 OC。近年来,OC 成了一种特殊的绘画题材,满足了创作者独立创作的渴望,其风格和内容都较为多变。

● OC 的特点

OC 和动画角色、游戏角色的区别是什么?

OC 较为个人化,不受动画或游戏等题材的影响,创作发挥空间也比较大,具有比较强的亲和性。

那 OC 有什么特点呢?

目前绘画社交平台上的 OC 的普遍特点是:可爱、美观,表现力强,元素的设计创意感较强,给人的新鲜感和视觉冲击力很强。

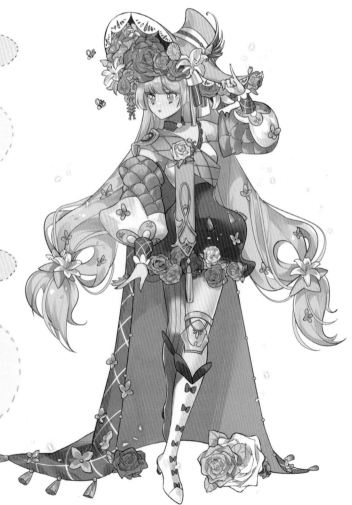

常见的 OC 风格

OC 风格非常多样，常见的 OC 风格有以下 3 种。

现代风格

人物造型主要由现实世界的造型元素组成，整体造型的亲近感和时尚感较强。

西幻风格

人物造型主要由西方幻想元素组成，整体造型的华丽感和奇幻感较强。

中式风格

人物造型主要由中国风元素组成，整体造型古朴典雅。

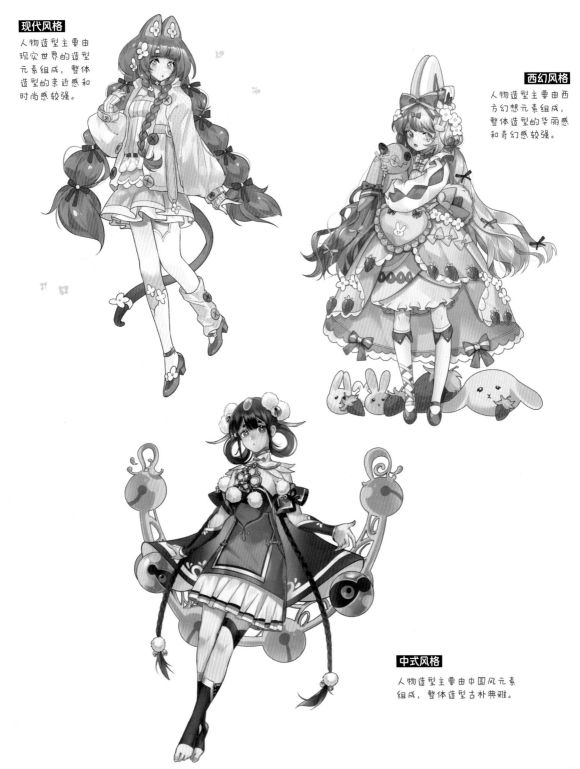

1.2 × 创作 OC 最重要的是什么?

● 创新性和表现力

我也想画出漂亮的 OC，那创作 OC 最需要注意的是什么呢?

使用各种设计方式去表现新奇的创意，是创作 OC 最需要注意的部分。

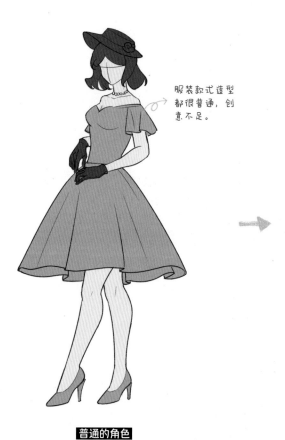

服装款式造型都很普通，创意不足。

普通的角色

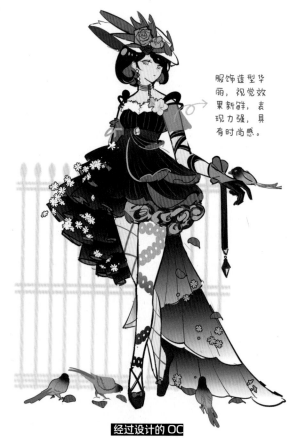

服饰造型华丽，视觉效果新鲜，表现力强，具有时尚感。

经过设计的 OC

如何让自己的设计更新颖，进一步提升自己的 OC 创作能力呢?

"不积跬步，无以至千里"，使积累素材成为一种习惯，多收集有趣的创意设计，当积累得够多时，眼界就会更开阔，审美水平也会提高，OC 创作能力自然也会提升。

世界观的定义

我在搜集资料的时候，发现 OC 不仅是立绘，有很多人还为 OC 添加了完整的故事，这就是世界观吗？

世界观是一个哲学理念，在 OC 创作中可以简单理解为一个角色所处世界的所有设定的总和。为 OC 设定世界观也是 OC 创作中非常有乐趣的部分。

那岂不是整个世界都可以随便由我设定？我想怎么设定就可以怎么设定吗？

并不是这样哦，世界观的设定需要符合逻辑，无论风格背景如何变化，其中的事物和社会运行的规则都要遵循合理的模式。

幻想西方哥特世界观

不管是多么天马行空的背景都是基于现实存在的，或是参考了某个文化的背景，或是选用了某一段历史，或是以某些生物为灵感……创作的基础是现实，脱离现实基础的纯粹幻想不存在，不以现实为基础、毫无逻辑的幻想世界观是经不起推敲的。

现实中国古代世界观

用心留意现实生活与社会的运行方式：人们的日常生活是什么样，文化给人们带来了什么影响，地理对人文环境的影响，等等。这些都有助于我们去塑造幻想和逻辑并存的世界观，获得创造一切的快乐和自由感。

OC 创作和世界观也有关系吗？我觉得没有世界观也可以画出漂亮的 OC。

这种想法是不对的，即使是简单的文字设定也对 OC 的造型设计有很大的影响，在有逻辑、统一的世界观下，OC 的造型会更有条理，显得更加和谐。

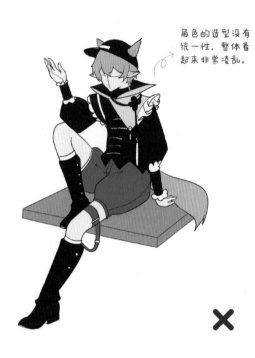

角色的造型没有统一性，整体看起来非常凌乱。

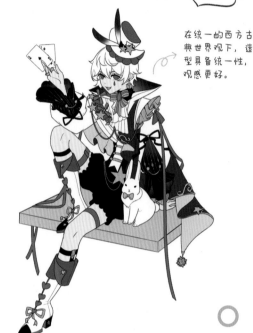

在统一的西方古典世界观下，造型具备统一性，观感更好。

× ○

● 世界观的分类标准

世界观类型太多了，有没有简单一些的分类标准呢？

我们可以从时代、地域、真实性这 3 个分类标准出发，选出想要的世界观类型。

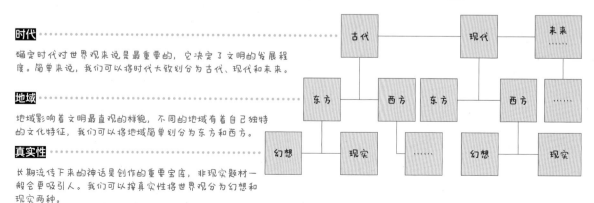

时代 ··········
确定时代对世界观来说是最重要的，它决定了文明的发展程度。简单来说，我们可以将时代大致划分为古代、现代和未来。

地域 ··········
地域影响着文明最直观的样貌，不同的地域有着自己独特的文化特征，我们可以将地域简单划分为东方和西方。

真实性 ··········
长期流传下来的神话是创作的重要宝库，非现实题材一般会更吸引人。我们可以按真实性将世界观分为幻想和现实两种。

身份的概念

> 我已经想好大致的世界观了，那接下来该如何在这个世界观下创造出 OC 呢？

> 你需要先设定 OC 在这个世界中的身份，这是 OC 与世界产生联系的基础，我们可以从种族、阶级、职业等 3 个方面去设定。

种族

种族在视觉上是表现最直观的。除了人类以外，各种有动物特征的五官或尾巴都可以表明 OC 的种族。

阶级

阶级是 OC 在社会中的定位，例如平民、贵族等，不同阶级的 OC 的服饰配件区别较大。

职业

职业是 OC 所从事的服务于社会并作为主要经济来源的工作，较为直接地表现了 OC 在社会中的定位和活动方式。

可以设定出常规种族对应的阶级和职业，也可以发挥想象，设定出非常规的种族和职业，增强反差感。

羽族占星　　　**羽族白领**

我们可以通过这 3 个方面一步步细化 OC 的身份，使其形象逐渐清晰。需要注意的是，这 3 个方面是环环相扣、互相影响的，在设计时需要保持统一。

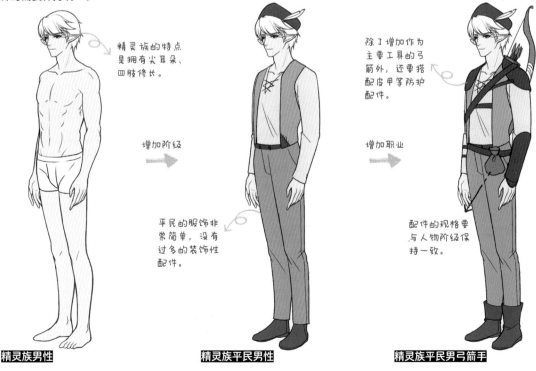

精灵族的特点是拥有尖耳朵、四肢修长。

增加阶级

平民的服饰非常简单，没有过多的装饰性配件。

除了增加作为主要工具的弓箭外，还要搭配皮甲等防护配件。

增加职业

配件的规格要与人物阶级保持一致。

精灵族男性　　　**精灵族平民男性**　　　**精灵族平民男弓箭手**

我已经确定好了世界观，但是只能想象到 OC 在现实中的身份，这种身份该怎么和世界观融合呢？

我们可以先列出与现实中的身份相关联的事物，再发挥想象，将功能性的内容进行置换，这样我们就可以围绕 OC 的身份建立起一系列详细的设定。

现实世界中的学生

做作业：写习题册

语文	数学	体育	心理
英语	历史	地理	生物
物理	美术	劳动	……
化学	音乐	……	……

课程表

上课

魔法世界中的学生

做作业：调配药剂

魔法学	植物学	神秘学	防御课
药剂学	天文学	占卜学	体术
生物	艺术	算术	……
魔法史	飞行术	……	……

魔法课程表

上魔法课

独特的着装

着装是最能直观表现 OC 身份的要素之一，如同下面的例子一样，即使没有背景和台词，OC 穿着象征性的服装就能表明自己的身份。

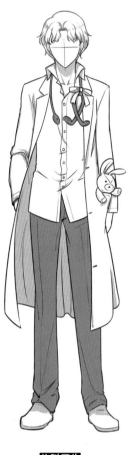

儿科医生

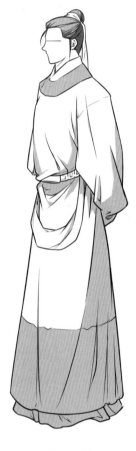

教书先生

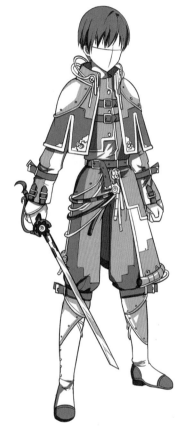

蒸气朋克剑士

除了身份外，我们还要根据 OC 所处的环境来为其设计着装。

材质厚实的毛皮大衣和帽子，表现出环境的寒冷。

极地服装

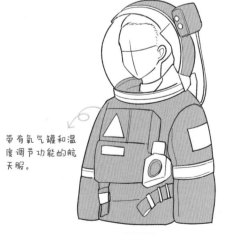

带有氧气罐和温度调节功能的航天服。

航天服

1.5 × 创作 OC 可以变现吗?

如果学会了创作 OC,我可以变现吗?有哪些变现方式呢?

当然可以! 一般来说有两种变现方式:第一种是画师自由创作 OC 后,喜欢的人对其进行购买;第二种是委托式,由委托方带着需求寻找画师进行私人订制。相对来说第二种方式运用得更多。

如何展示完整的需求

画师在与委托方进行沟通交流时了解对方的需求非常重要。OC 约稿需要了解的视觉要素较多,委托方使用表格的方式可以让画师直观地了解自己的需求。我们可以从 OC 需求和稿件要求两个方面对约稿需求进行梳理。

▶ OC 需求

性别: 角色的性别

外表、年龄、体型: 确定外表、年龄、体型

身份: 确定角色的种族、阶级和职业

性格(表情): 确定角色的状态

角色和构图姿势: 确定角色姿势和构图

服饰风格: 划分服饰风格的范围

特殊造型元素: 将想要的元素列举出来,如额外的动物化特征

颜色: 列出 1 种主色、2～3 种辅色

背景元素: 列举背景道具和场景规模

参考: 所有可以提供的素材,包括服饰和元素相关的照片、三视图等

▶ 稿件要求

稿件尺寸: 单位为 cm 或 px

稿件格式: JPG 或 PSD

截稿日: 精确的日期

交稿方式: 直出式或阶段式返修

返修范围和次数: 整体修改或小幅度修改,修改次数

稿件用途: 个人使用或商业用途

使用范围: 仅展示 / 具有使用权 / 买断

额外需求: 是否拆分图层等

联络方式: 邮箱或相应的社交账号

付款方式: 画师接受的付款方式

当绘制的作品用来交易时,该作品就具备了商业价值,无论是委托方还是画师,在沟通时都需要妥善保存沟通记录,方便后续使用。

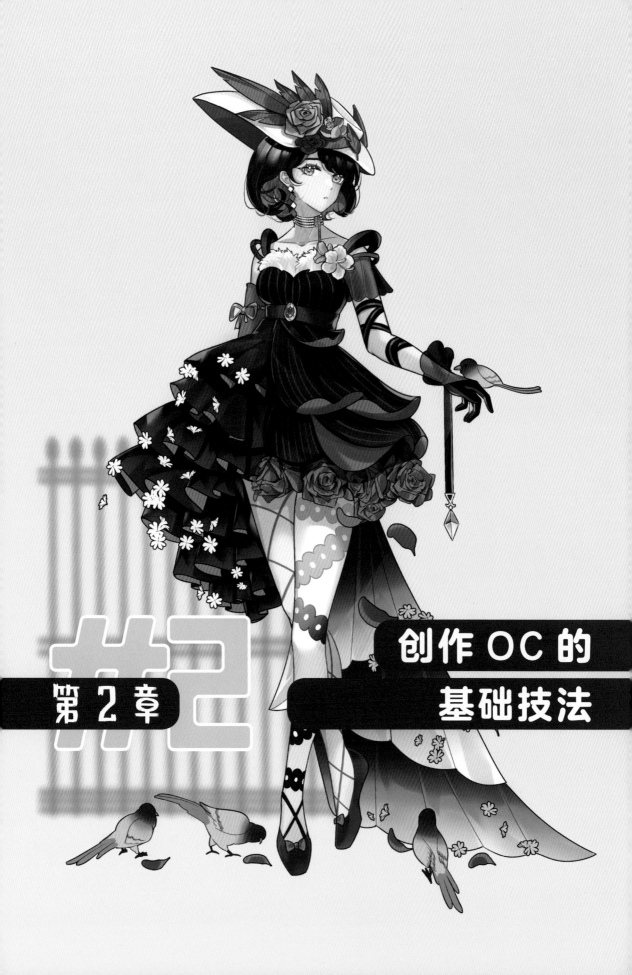

#2

第 2 章

创作 OC 的
基础技法

2.1 × 基础的人体造型

面部造型

一般来说，面部都是角色的视觉中心，往往会给人最强烈的印象，我们可以从脸型和五官、动物化特征及表情等 3 个方面来对角色的面部进行设计。

脸型和五官

男性与女性的脸型和五官区别较大。总体来说，男性的脸型和五官线条较为硬朗，女性的脸型和五官线条较为柔美。

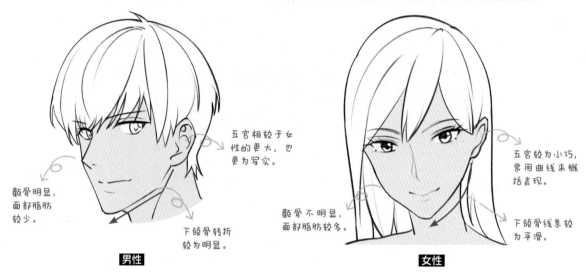

五官相较于女性的更大，也更为写实。

颧骨明显，面部脂肪较少。

下颌骨转折较为明显。

男性

五官较为小巧，常用曲线来概括表现。

颧骨不明显，面部脂肪较多。

下颌骨线条较为平滑。

女性

除了常规造型外，我们还可以使用特殊的五官造型，使 OC 更有魅力。整个面部最有表现力的部分就是眉眼，我们可以从眉毛形状、眼眶形状和虹膜造型等方面入手。

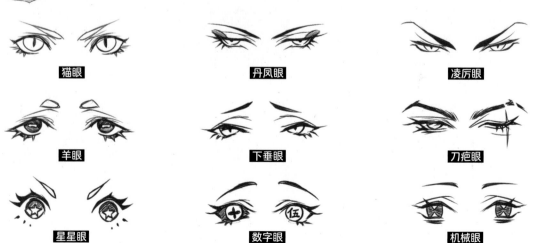

猫眼	丹凤眼	凌厉眼
羊眼	下垂眼	刀疤眼
星星眼	数字眼	机械眼

动物化特征

将动物化特征添加到头部，可以创作出带有奇幻色彩的 OC。在添加动物化特征时主要需要注意耳朵和角的生长位置，以及动物化特征的表现。

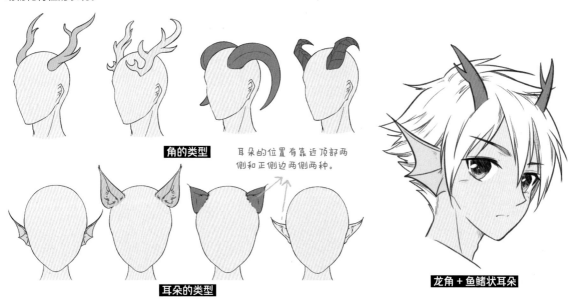

角的类型

耳朵的位置有靠近顶部两侧和正侧边两侧两种。

耳朵的类型

龙角 + 鱼鳍状耳朵

角和耳朵都算是头部元素，在添加时应使其精简化，同时要使其尽量符合动物的类型特征。在头部添加过多的动物化特征会使角色的种族不够明确。

两种哺乳动物的耳朵和角搭配鸟类翅膀的耳朵，无法确认角色的种族。

角和耳朵各选择一种，且种族的差异性不大。长耳朵和小角是经典的小恶魔造型。

表情

丰富的表情是使人物生动的关键，表情不仅可以表现 OC 瞬间的喜怒哀乐，还能表现 OC 的性格特征，如多愁善感、热情、天真等。

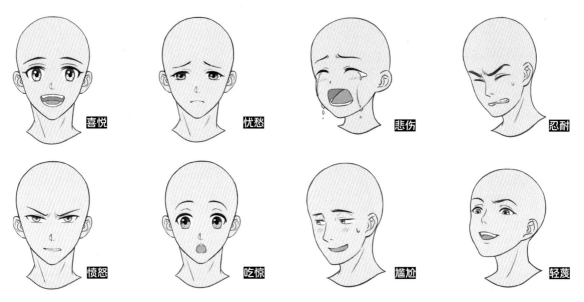

喜悦　　忧愁　　悲伤　　忍耐

愤怒　　吃惊　　尴尬　　轻蔑

● 体型特征

我们通常会用标准身材比例来绘制角色，但是为了让角色的形象更丰富，表现出性别和种族差异，我们也可以通过改变身材比例来绘制出各种各样的体型。

性别的差异

设计 OC 的服装造型时需要考虑体型因素，通过表现各自的体态特征，我们能直观地表达性别差异。总体来说，男性的身体轮廓线条硬朗，身材魁梧健硕，女性的身体轮廓则较为圆润，曲线感强。

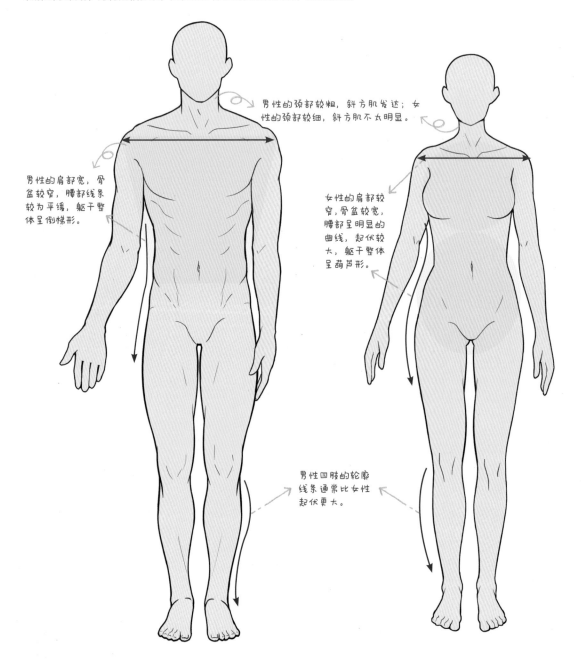

男性的颈部较粗，斜方肌发达；女性的颈部较细，斜方肌不太明显。

男性的肩部宽，骨盆较窄，腰部线条较为平缓，躯干整体呈倒梯形。

女性的肩部较窄，骨盆较宽，腰部呈明显的曲线，起伏较大，躯干整体呈葫芦形。

男性四肢的轮廓线条通常比女性起伏更大。

强壮程度的差异

除了性别特点外，我们还能通过控制肌肉和脂肪的分布来表现不同体型的人物，使用图形来概括体型，从而记忆体型特征。

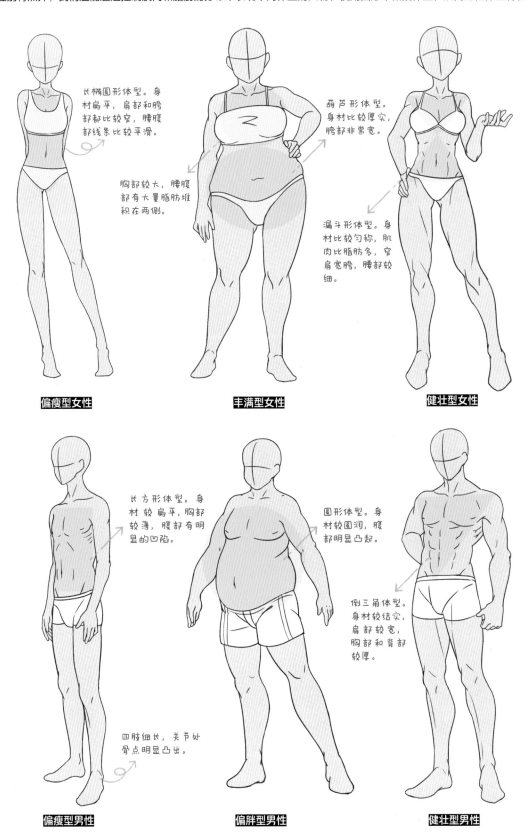

长椭圆形体型。身材偏平，肩部和胯部都比较窄，腰腹部线条比较平滑。

胸部较大，腰腹部有大量脂肪堆积在两侧。

葫芦形体型。身材比较厚实，胯部非常宽。

漏斗形体型。身材比较匀称，肌肉比脂肪多，窄肩宽胯，腰部较细。

长方形体型。身材较偏平，胸部较薄，腹部有明显的凹陷。

圆形体型。身材较圆润，腹部明显凸起。

倒三角体型。身材较结实，肩部较宽，胸部和背部较厚。

四肢细长，关节处骨点明显凸出。

偏瘦型女性

丰满型女性

健壮型女性

偏瘦型男性

偏胖型男性

健壮型男性

了解头身比

头身比是以头部长度为单位来表现人体的比例，掌握头身比的相关知识可以方便我们设计出丰富的角色造型。

头身比和年龄的关系

在一定年龄范围内，人随着年龄的增加，身高会不断增长，头身比也会随之发生变化。掌握了特定年龄的角色的头身比就可以绘制出对应年龄段的角色，最普遍的 OC 头身比为 5 头身、6 头身、7 头身。

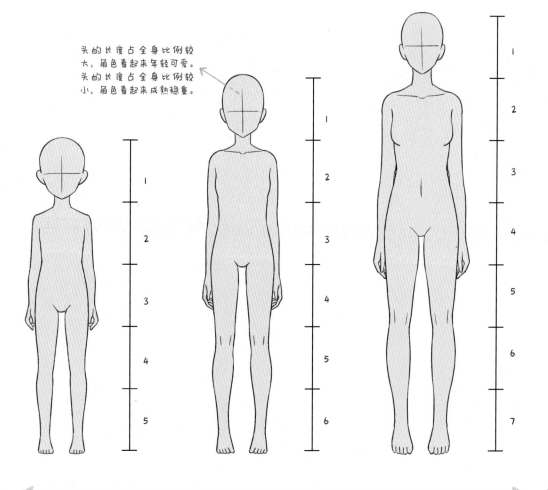

头的长度占全身比例较大，角色看起来年轻可爱。头的长度占全身比例较小，角色看起来成熟稳重。

低 ⟷ 高

5 头身

初中时期的少年少女约为 5 头身，这时人的骨骼逐渐发育，肩部略宽于头。

6 头身

高中生的身体比例已趋近于成年人，6 头身也是少女常见的身体比例。

7 头身

成熟的青中年身高基本不再变化，上半身与下半身的长度比例为 3：4，肩宽约为 1.5 个头宽。

特定类型的头身比

OC 对应的世界观非常丰富。在幻想世界中有着特定头身比的种族，在设计时需要保持固定的头身比，这样才能表现出角色的种族特性。

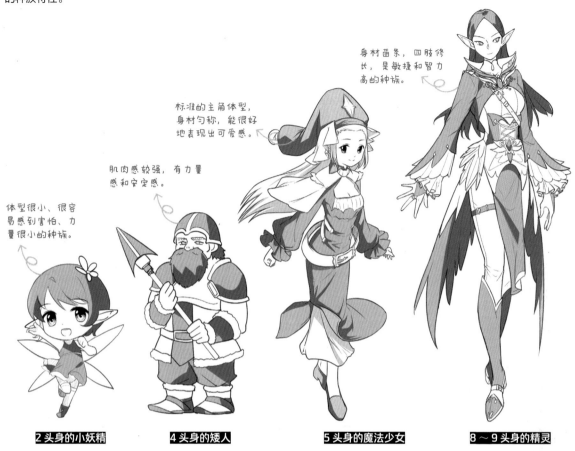

身材苗条，四肢修长，是敏捷和智力高的种族。

标准的主角体型，身材匀称，能很好地表现出可爱感。

肌肉感较强，有力量感和安定感。

体型很小、很容易感到害怕、力量很小的种族。

2 头身的小妖精　　**4 头身的矮人**　　**5 头身的魔法少女**　　**8～9 头身的精灵**

💡 **小贴士：体型变化的基本规律**

人的体型变化有着基本的规律：上半身为三等分，下半身为二等分。只变化躯干的形状，不管肌肉变化多夸张，都可以由人类角色变化而来。

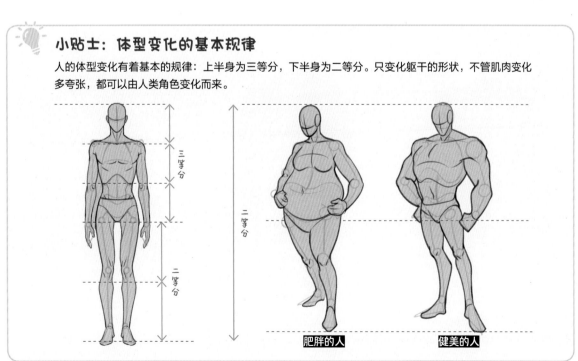

三等分　　二等分

二等分

肥胖的人　　**健美的人**

2.2 × 风格各异的服装

● 西式服装

 西式服装是较为常见的 OC 服饰，通常由欧洲宫廷礼服改良而来，现实中可以作为礼仪服饰，具有华丽繁复的层次。

常见的西式服装及其特点

女式的基础西式服装以连衣裙为主，一般需要通过叠加和点缀花边等来丰富层次；男式的基础西式服装为成套的西服，一般根据场合和年龄来为角色搭配相应的款式。

泡泡袖连衣裙

无袖连衣罩裙

吊带连衣裙

连衣裙主要依靠袖子的长短和领口的形状来区别款式，裙子整体呈梯形，从腰部收紧后向下方延伸，裙摆和袖口上往往缀以荷叶边来增加华丽感。

美式西装外套

晨礼服外套

男性西服一般囊括了外套、衬衣、马甲、西裤等，在搭配时需要具有统一性。现代款的西服简约干练，经典款的西服庄重严肃。

西式服装女性

西式服装的设计方式

我们可以使用3种设计方式提升西式服装的华丽感：增加服装层次、营造多重花边；改变下摆的轮廓；增加蝴蝶结等装饰元素。

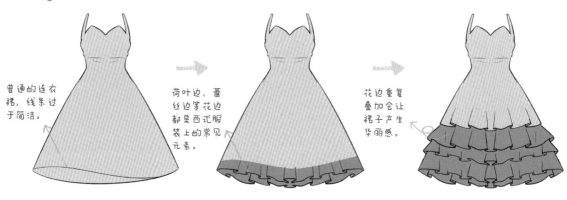

普通的连衣裙，线条过于简洁。

荷叶边、蕾丝穿花边都是西式服装上的常见元素。

花边重复叠加会让裙子产生华丽感。

用多层叠加花边的方法来增加裙子的华丽感。

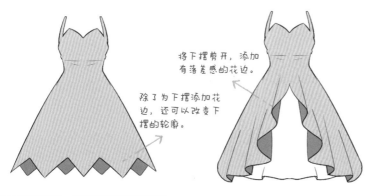

将下摆剪开，添加有落差感的花边。

除了为下摆添加花边，还可以改变下摆的轮廓。

改变下摆的轮廓，以减弱裙子的平庸感。

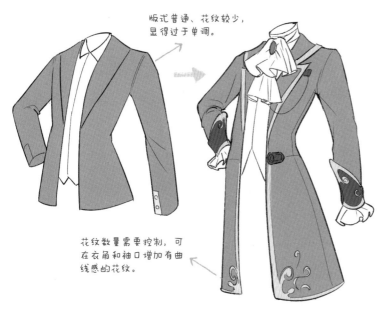

版式普通、花纹较少，显得过于单调。

花纹数量需要控制，可在衣角和袖口增加有曲线感的花纹。

为西式服装增加花纹或图样，添加宝石、蝴蝶结等装饰元素可提升其丰富度和华丽感。

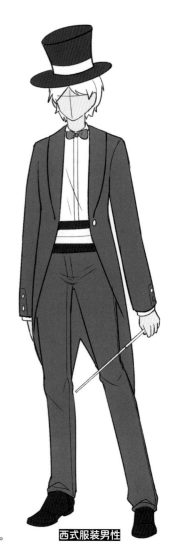

西式服装男性

● 中式服装

中式服装大多宽袍大袖、飘逸灵动，深受很多人的喜爱。

常见的中式服装类型

上下分制

衣裳连制

中式服装可以简单地分为"上下分制"和"衣裳连制"两种类型，前者是指上下装是分开的，后者是指上下装是缝制在一起的，类似于连衣裙。

马面裙

留仙裙

女性下装以长裙为主。马面裙褶子较大，正面有一段光面，即"马面"；留仙裙则类似于现代的百褶裙。

披帛一般搭在肩上。

中式服装女性

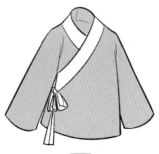

中衣

中衣搭配半臂

中衣搭配短比甲

男性上装主要以中衣打底，可搭配不同款式的外穿衣，如宽口短袖衣、与现代的短袖类似的半臂及无袖的短比甲。

28

中式服装的设计方式

我们可以使用3种方式来将基础的汉服设计得更有美感：叠加层次和增加不同材质、改变飘逸的长线条、以对称的方式增加点缀。

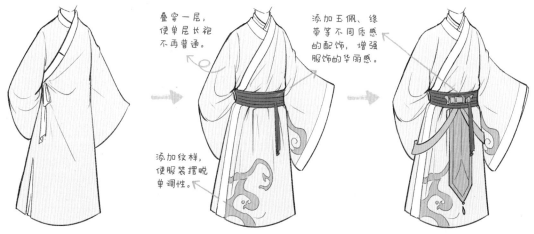

叠穿一层，使单层长袍不再普通。

添加玉佩、绦带等不同质感的配饰，增强服饰的华丽感。

添加纹样，使服装摆脱单调性。

叠加服装层次，增加皮革、金属、玉饰、编绳等配饰，可以增强服饰的华丽感。

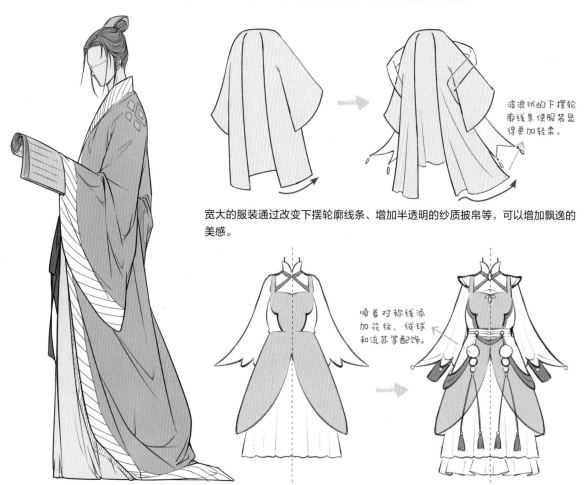

波浪状的下摆轮廓线条使服装显得更加轻柔。

宽大的服装通过改变下摆轮廓线条、增加半透明的纱质披帛等，可以增加飘逸的美感。

顺着对称线添加花纹、绒球和流苏等配饰。

中式服装男性

以对称的方式添加点缀，强化中式服装的秩序美。

29

幻想类服装

幻想世界的角色总是更能吸引人的眼球,幻想类服装的特点是以现实为基础但又可以脱离时代和物理因素的约束,其中用于提升华丽感的非实用性装饰较多。

以现实为基础

无论想象有多么天马行空,设计都要依托现实而存在,因此我们要以现实中的服饰为基础,在其中添加符合角色身份的地域或时代元素,进行造型的变化及组合,从而设计出幻想类服装。

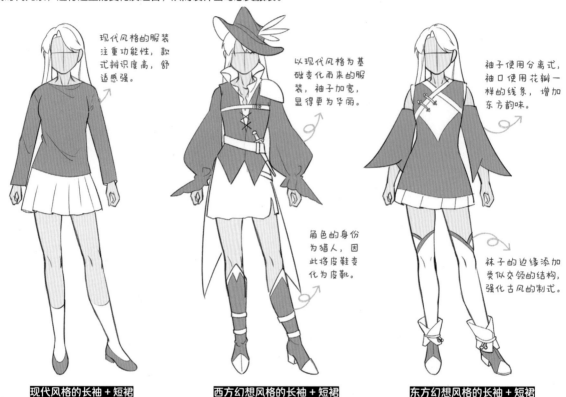

现代风格的服装注重功能性,款式辨识度高,舒适感强。

以现代风格为基础变化而来的服装,袖子加宽,显得更为华丽。

袖子使用分离式,袖口使用花瓣一样的线条,增加东方韵味。

角色的身份为猎人,因此将皮鞋变化为皮靴。

袜子的边缘添加类似交领的结构,强化古风的制式。

现代风格的长袖 + 短裙　　　　**西方幻想风格的长袖 + 短裙**　　　　**东方幻想风格的长袖 + 短裙**

我们穿的现代服装其实是由古典的繁复服装简化而来的,所以现代服装是很好的基础款式,它具备最简单的功能。我们可通过联想,以现代服装为基础,在其中添加其他风格的元素,来设计幻想类服装。

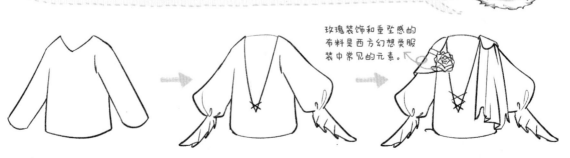

玫瑰装饰和垂坠感的布料是西方幻想类服装中常见的元素。

以 T 恤为基础,将领口拉低,再使袖子膨胀并收口、加上花边,在两边加上不对称的配饰,这样就设计出了浪漫游侠风格的服饰。

分割法

分割法是根据身体的构造，为角色添加独特的图形服装的方式，这样设计出来的服装不受具体款式的影响，更具"幻想感"。脖子、反C线、腰身、大腿根部，是几处较为重要的分割部位。

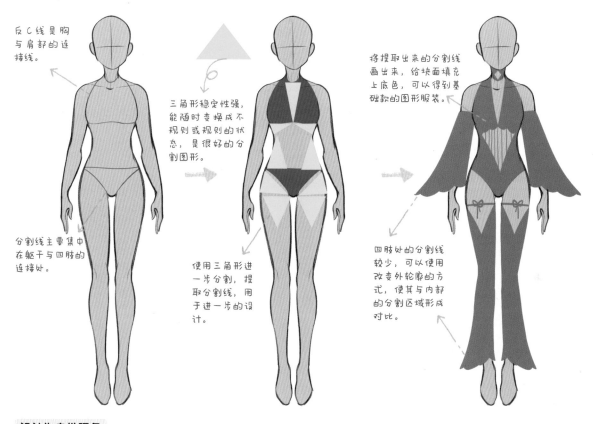

反C线是胸与肩部的连接线。

三角形稳定性强，能随时变换成不规则或规则的状态，是很好的分割图形。

将提取出来的分割线画出来，给块面填充上底色，可以得到基础款的图形服装。

分割线主要集中在躯干与四肢的连接处。

使用三角形进一步分割，提取分割线，用于进一步的设计。

四肢处的分割线较少，可以使用改变外轮廓的方式，使其与内部的分割区域形成对比。

设计为身份服务

幻想类服装的风格、款式有很多，初学者常常因为讲究轮廓、对比、反差等，陷入为了设计而设计的误区，忽略了角色原本的性格和职业。我们在设计服装时一定要注意OC的身份，不要本末倒置，为了提升视觉效果而忽视了更重要的东西。

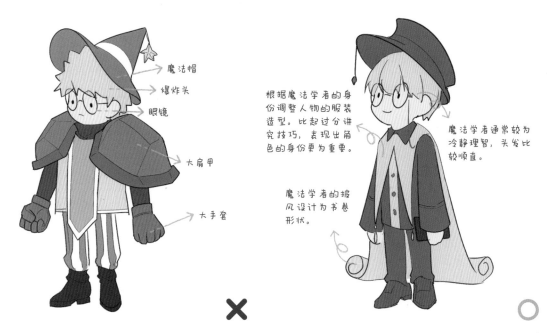

魔法帽

爆炸头

眼镜

大肩甲

大手套

根据魔法学者的身份调整人物的服装造型。比起过分讲究技巧，表现出角色的身份更为重要。

魔法学者通常较为冷静理智，头发比较顺直。

魔法学者的披风设计为书卷形状。

2.3 × 精巧实用的设计手法

使用元素进行创作

 设计 OC 都会有相应的主题和灵感来源，也就是"元素"，熟练地从元素中提取信息并进行设计，是创作 OC 最基础的方法之一。

从主题元素中提取信息

无论是约稿还是自我练习，创作 OC 的第一步就是寻找主题元素。OC 的整体设计都会围绕着主题元素展开，我们需要学会从主题元素中提取用于创作的信息。

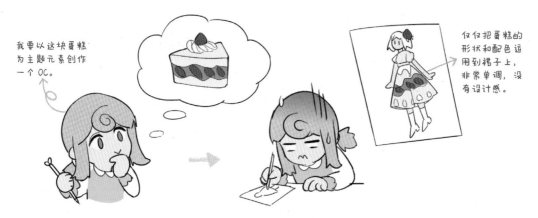

在设计时，初学者往往会将主题元素直接添加在服饰上，再用小图案进行点缀，这样设计出来的角色可能具备一定的美观性，但是往往创意性不足。

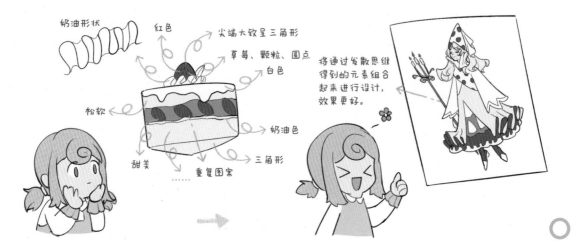

仅从视觉信息方面考虑太过单一，我们应该将元素概念化，从视觉、听觉、触觉、味觉、嗅觉等各个方面去感知元素，不要放过任何特性细节。我们只有尽可能地钻研主题元素，才能从中发掘出更多灵感，做出更优秀的设计。

元素的设计方式

围绕元素进行设计的方式有很多，我们可以将其归纳为融合和强调两种。融合是使多种元素产生联系，而强调则是直接突出元素本来的特征。

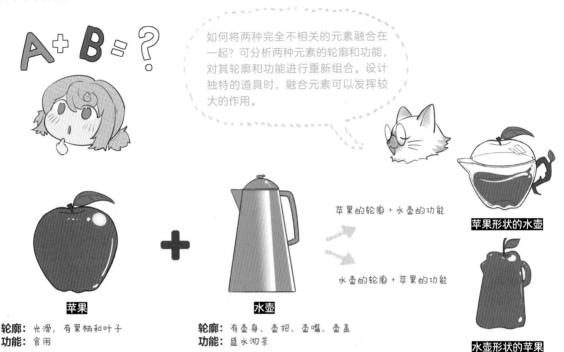

如何将两种完全不相关的元素融合在一起？可分析两种元素的轮廓和功能，对其轮廓和功能进行重新组合。设计独特的道具时，融合元素可以发挥较大的作用。

苹果的轮廓 + 水壶的功能

苹果形状的水壶

水壶的轮廓 + 苹果的功能

水壶形状的苹果

苹果

水壶

轮廓： 光滑，有果柄和叶子
功能： 食用

轮廓： 有壶身、壶把、壶嘴、壶盖
功能： 盛水沏茶

除了将多种元素融合外，直接强调元素原本的特征也是一种设计方式。对元素图案的反复强调可增强设计的丰富性，也可以通过改变元素的大小、颜色和元素间的疏密关系进行强调。

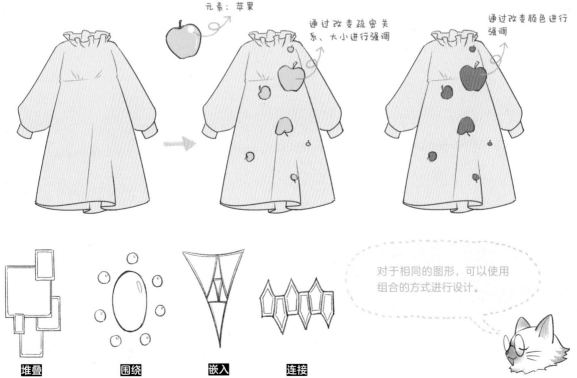

元素：苹果

通过改变疏密关系、大小进行强调

通过改变颜色进行强调

对于相同的图形，可以使用组合的方式进行设计。

堆叠　　围绕　　嵌入　　连接

添加元素时常犯的错误

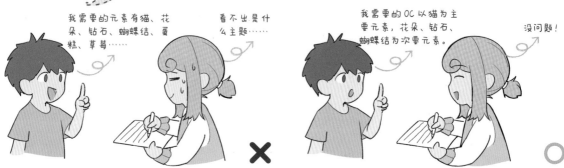

在使用元素设计 OC 时，经常会遇到一些问题，例如委托方指定的元素太多、没有主次、主题元素太过简单、无法展开想象，以及反复使用同一元素而不知道如何调整。对此，我们该怎么办呢？

我需要的元素有猫、花朵、钻石、蝴蝶结、蛋糕、草莓……

看不出是什么主题……

×

我需要的 OC 以猫为主要元素，花朵、钻石、蝴蝶结为次要元素。

没问题！

○

当委托方提出过多的元素时，设计主题就会变得模糊。设计元素应控制在 3～4 种，并确定其中 1 种为主题元素。

我要以馒头为主题元素创作 1 个 OC。

没有多余图案和颜色、形状规律，信息量太少。

×

我要以花束为主题元素创作 1 个 OC。

花束的元素包含花朵、包装纸、捆扎形状……

○

主题元素不能太过简单，否则整体设计会过于单调。在选择主题元素时，尽量选择多种材质组合、轮廓不规整、包含多种颜色的物体，这样创作出的 OC 的完成度会更高。

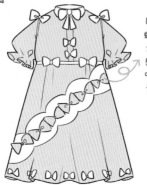

同样图案的蝴蝶结分布太多，重复感太强，影响了其他元素的表现。

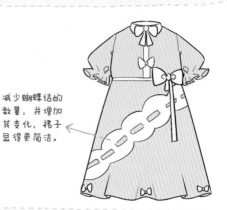

减少蝴蝶结的数量，并增加其变化，裙子显得更简洁。

×

○

相同的元素不宜以同种形式大量出现。在设计时需要注意元素的大小及层次对比，或使用不对称等方式，减弱视觉雷同感。

● 至关重要的剪影

剪影是摄影用语，意为被摄主体在照片上只有一个深色轮廓，缺乏颜色和细节。我们可以使用剪影来检查角色立绘是否具有形象生动的轮廓，从而提升立绘的完成度。

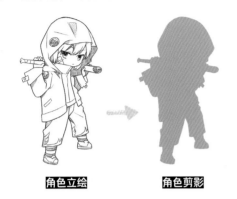

角色立绘　　　　**角色剪影**

只表现轮廓是剪影的特点，使用剪影来调整人物立绘，可以维持立绘的平衡性，体现图形的鲜明性，增加轮廓的丰富性。

剪影可以用于设计什么

我们可以通过调整人体剪影的方式来调整角色立绘。在草稿设计阶段，大块面的剪影可以快速地检查出多种方案。

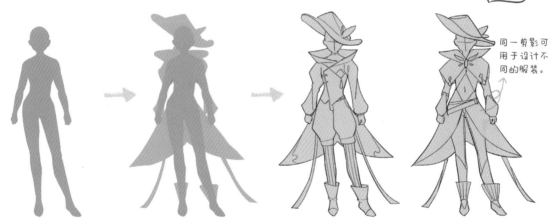

同一剪影可用于设计不同的服装。

在人体剪影上添加图形剪影，再通过图形剪影联想服装，是一种较为简单直观的设计方式，采用这种方式可轻松获得较为独特的服装。

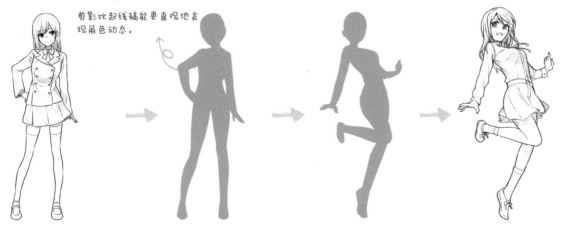

剪影比起线稿能更直观地表现角色动态。

当立绘较为普通时，调整剪影可以快速切换角色动态，辅助绘画新的动态，增添立绘的活力感。

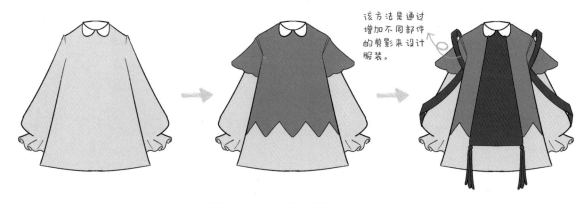

该方法是通过增加不同部件的剪影来设计服装。

绘制单独部件的剪影可以为服装添加更多层次。

剪影设计的方法和规则

用添加图形剪影的方式，将人体的轮廓形变得更有设计感。

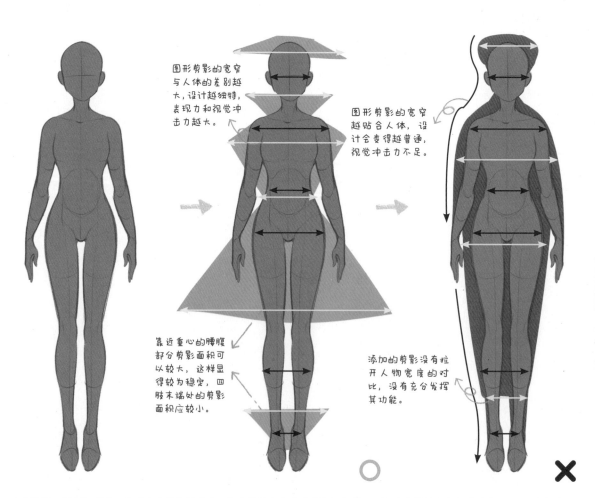

图形剪影的宽窄与人体的差别越大，设计越独特，表现力和视觉冲击力越大。

图形剪影的宽窄越贴合人体，设计会变得越普通，视觉冲击力不足。

靠近重心的腰腹部分剪影面积可以较大，这样显得较为稳定，四肢末端处的剪影面积应较小。

添加的剪影没有拉开人物宽度的对比，没有充分发挥其功能。

哪些位置可以添加剪影？先确定人体起伏宽度，在人体的宽窄变化之间添加剪影，加大立绘的宽窄的变化节奏可以刺激视觉，使设计具有新鲜感，不再平庸。

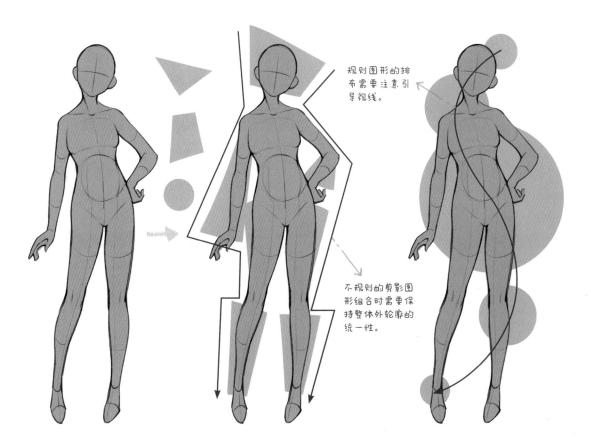

规则图形的排布需要注意引导视线。

不规则的剪影图形组合时需要保持整体外轮廓的统一性。

将剪影绘制成不规则图形和规则图形时，不规则图形需要保持种类一致，而规则图形需要注意有大小、疏密上的区别。

小贴士：局部也可以添加图形剪影

添加图形剪影的方法不仅适用于角色整体服装设计，还可以用于局部的服装设计。

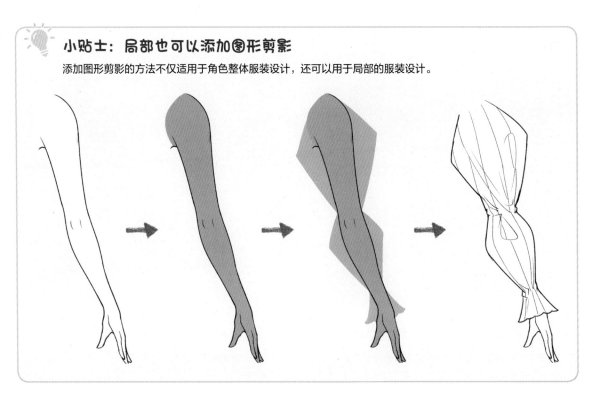

如何配色才好看？

色彩是传达视觉信息的重要载体，为设计配色是初学者较难掌握的。我们通过学习下文介绍的两种配色方式、一种面积分配规则，就可以搭配出和谐的色彩。

情感配色方式

情感配色方式是指按色彩所具有的情感进行配色的方式。色彩具有一定的情感倾向，对不同色彩进行一定的搭配就可以起到引导情感的作用。

色相：
通过不同种类颜色来表现各种情感以及元素的多少。

饱和度：
通过色彩的鲜艳程度来表现元素的活泼感或安静感。

明度：
通过色彩的明亮程度来表现元素的重量感和面积感。

对不同色相、饱和度、明度的色彩进行搭配，可以表达不同的情感，进而使设计作品所传达的信息更充分。

暖色＋高饱和度色

快乐的、温暖的、强烈而热情的

冷色＋低饱和度色

悲伤的、冰冷的、弱化且淡漠的

高明度色＋高饱和度色

轻盈的、膨胀的

低明度色＋低饱和度色

沉重的、收缩的

暖色＋高明度色

充满活力的、前进的

冷色＋低明度色

静止的、后退的

高明度色＋低饱和度色

柔和的、可爱的、亲切的

低明度色＋高饱和度色

生硬的、凶狠的、冷漠的

对比或和谐配色方式

根据色彩自带的视觉属性，让两种或多种色彩搭配在一起，使其变得融洽的方式一般有 3 种，即互补色配色、邻近色配色、三角配色。

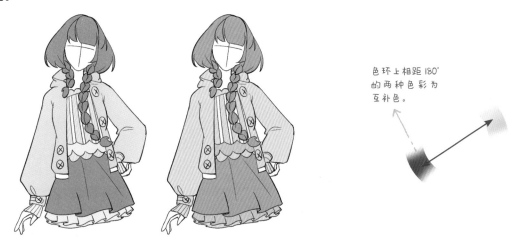

色环上相距 180°
的两种色彩为
互补色。

互补色配色的对比效果最明显，添加互补色可以使画面的色彩更加丰富。

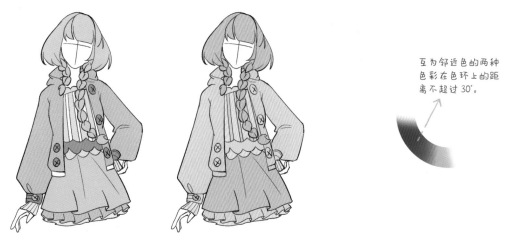

互为邻近色的两种
色彩在色环上的距
离不超过 30°。

邻近色配色是指将一种色彩与周围的 2 ～ 3 种色彩同时使用，这样画面的色彩效果会更加自然和谐。

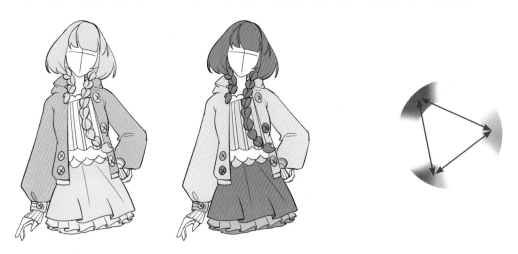

三角配色是指使用在色环上构成等边三角形的 3 种色彩，这 3 种色彩兼具色相和明度变化，使用它们能同时达到对比与和谐的效果。

"631" 面积分配规则

掌握了配色方式后，我们还需要注意色彩的占比问题。我们可将角色身上的色彩大致分为主题色、辅助色、强调色，将它们按 6：3：1 的比例进行调整，这样画面就能达到较为自然和谐的状态。

主题色：即主色调，占比约为 60%，用于传达整体氛围。

辅助色：占比约为 30%，起到连接过渡主题色和强调色的作用。

强调色：占比约为 10%，用于点缀、醒目地传达色彩活力。

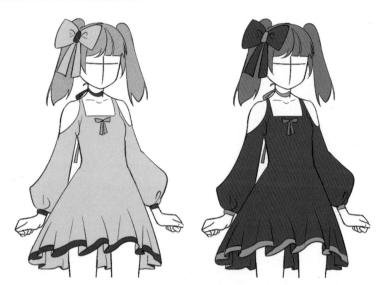

这 3 种色彩在色相、明度和饱和度上都要有一定区别，辅助色与主题色的对比强度应适中，强调色与主题色的对比强度应较大。

小贴士：通过明度检查色彩面积分配

如果在只显示明度的情况下可以很好地区分每个部位，则说明此时的色彩面积分配是比较合理的。

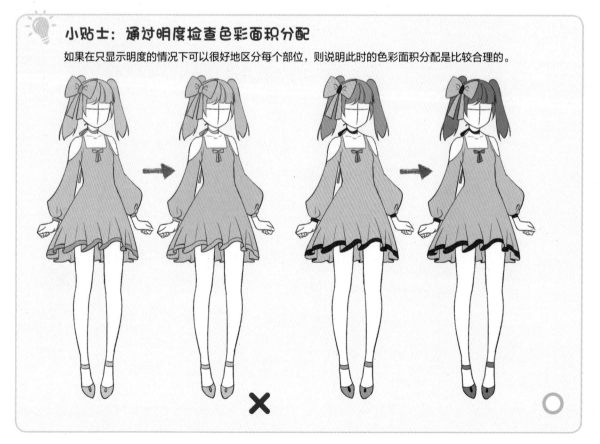

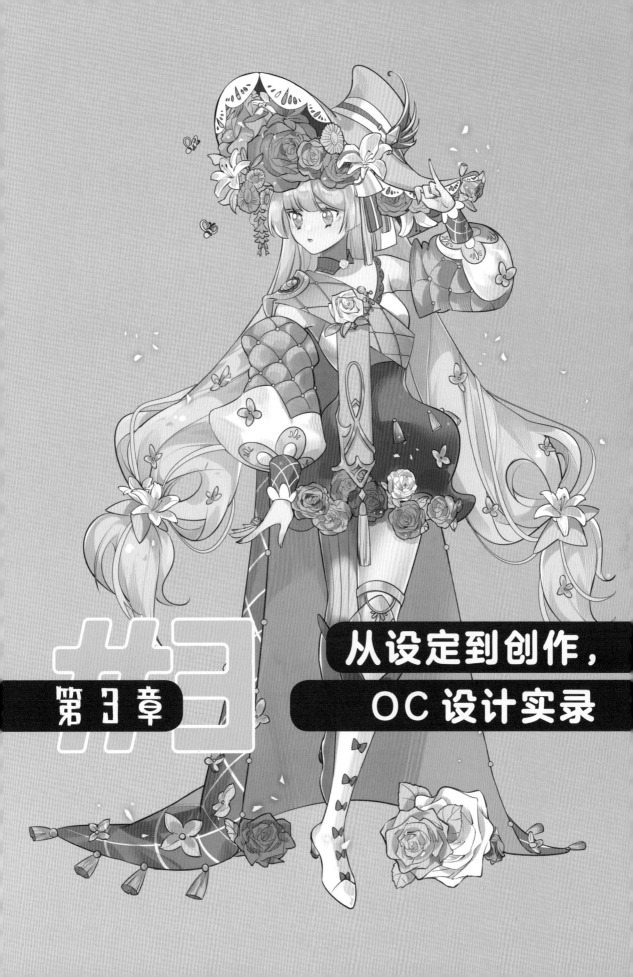

#3

第 3 章

从设定到创作，
OC 设计实录

3.1 × 甜莓兔蒂亚

魔女的草莓园中有一窝馋嘴的兔子，它们不知道草莓里有魔力，整日偷吃可口的草莓，毛发逐渐变成了粉色。而最贪吃的小兔子甚至变成了长着兔耳朵的人类，产生异变的她整日哭泣。为了惩罚她，魔女把她的朋友变成了布娃娃。她和家人逃离了草莓园，却改不掉爱吃草莓的习性……

● OC 设定与元素归纳

如何对想要添加的元素进行整理呢？感觉兔子、草莓、少女这些元素相对普通，怎么丰富呢？

我们可以通过笔记来记录 OC 的设定和主题元素，在左侧填写简单的设定，在右侧填写相关的主题元素。而且 OC 设定中不仅有视觉元素，人物所处的场景和气氛也是相当重要的参考。

▶ OC 笔记

姓名： 蒂亚

性别： 女

年龄： 12 岁

种族： 兔子

身高： 152cm

身份 / 职业： 甜点师

阵营： 无

能力： 可以与兔子、人类交流

爱好： 吃草莓，给布偶讲故事

喜欢的东西： 草莓

性格： 天真可爱、怯懦怕生，想到难过的事就会一直哭，需要吃草莓才能停下来

印象色： 草莓的印象色是粉色，粉橙色、紫色、绿色可用作跳色，丰富颜色层次。

设计主题： 甜莓兔

道具： 兔子、草莓、缎带、蝴蝶结、甜点、玩偶（最终使用的道具会有一定取舍）

场景： 草莓园中长满了红色的果实

为 OC 穿上衣服

角色的年龄是其所穿服装的重要影响因素。蒂亚是儿童，因此这里我们选择可爱风格的服装。

▶ OC 笔记

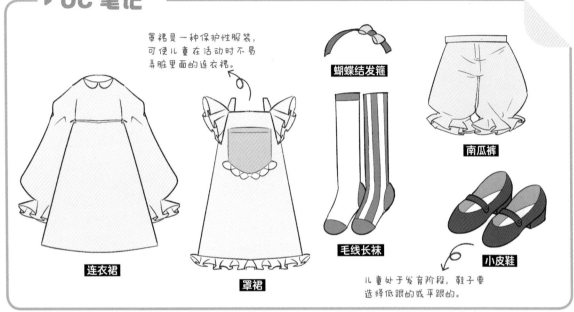

罩裙是一种保护性服装，可使儿童在活动时不易弄脏里面的连衣裙。

蝴蝶结发箍

南瓜裤

毛线长袜

小皮鞋

连衣裙

罩裙

儿童处于发育阶段，鞋子要选择低跟的或平跟的。

我们可通过多层叠加的方式来塑造服装的华丽感，这里需要注意两点：一是叠加的服装款式要不同，二是叠加 3～4 层即可，不宜过多。

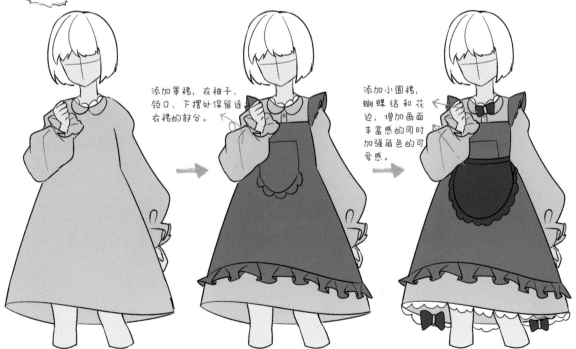

添加罩裙，在袖子、领口、下摆处保留连衣裙的部分。

添加小围裙，蝴蝶结和花边，增加画面丰富感的同时加强角色的可爱感。

● 百变的裙摆线条

多层叠加之后，还是感觉服装比较普通，并没有什么新意，有什么办法可以改变这种情况呢？

我们可以把罩裙从中间"剪开"，将罩裙的正面分成两片，这样既可以露出部分腿，以添加腿部的装饰，又可以使裙摆的造型层次更加丰富多样。

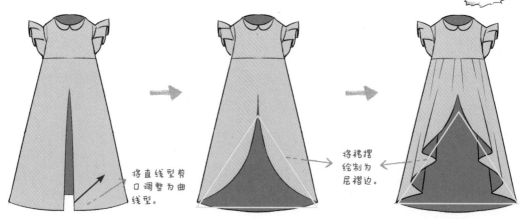

将直线型剪口调整为曲线型。

将裙摆绘制为尼褶边。

将罩裙正面的中间剪开，两边的直线型剪口调整为曲线形，使裙摆线条更加优美，接着将裙摆变为多层褶边，罩裙的华丽感和层次感进一步提升。

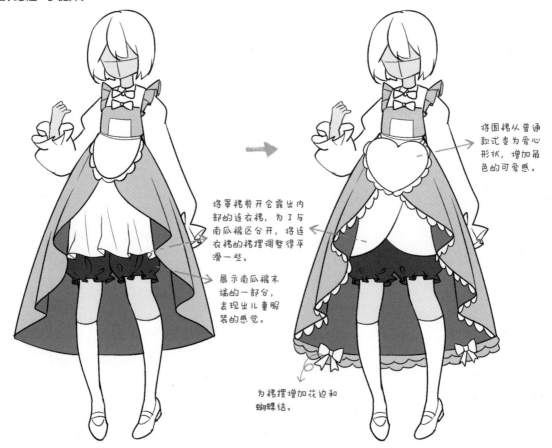

将罩裙剪开会露出内部的连衣裙，为了与南瓜裤区分开，将连衣裙的裙摆调整得平滑一些。

展示南瓜裤末端的一部分，表现出儿童服装的感觉。

将围裙从普通款式变为爱心形状，增加角色的可爱感。

为裙摆增加花边和蝴蝶结。

裙摆上可以添加多种元素，我们可以直接将选好的元素，如草莓、花朵、蝴蝶结等添加在合适的位置。

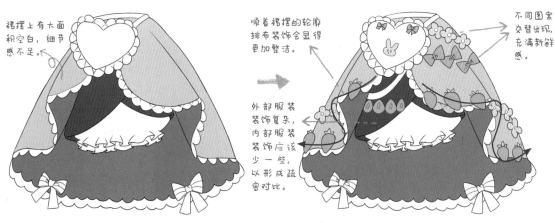

裙摆上有大面积空白，细节感不足。

顺着裙摆的轮廓排布装饰会显得更加整洁。

不同图案交替出现，充满新鲜感。

外部服装装饰复杂，内部服装装饰应该少一些，以形成疏密对比。

设计头部造型

角色的头部造型可按发型、特有元素和饰品分别进行设计。

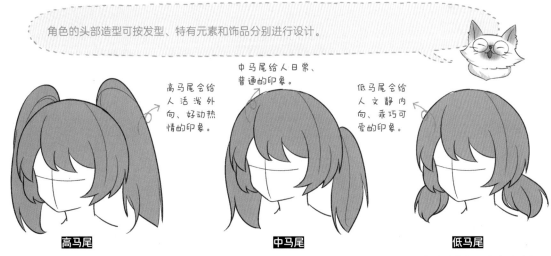

高马尾会给人活泼外向、好动热情的印象。

中马尾给人日常、普通的印象。

低马尾会给人文静内向、乖巧可爱的印象。

高马尾　　　　　　中马尾　　　　　　低马尾

即使是同一种发型，一些细节上的差别也会影响角色的性格。总体来说，我们可以根据角色内向或外向的程度来对其发型进行调整，外向的角色发型较为夸张，内向的角色发型较为内敛。

注意头发和耳朵不能太相似，例如已经选择低马尾，则不能再选择垂耳型的耳朵。

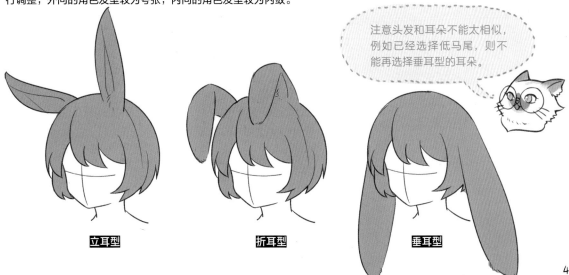

立耳型　　　　　　折耳型　　　　　　垂耳型

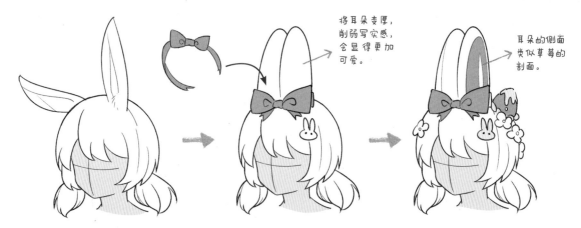

对头发和耳朵进行装饰。使用蝴蝶结缎带将立起的耳朵扎起来，再加上小兔子发卡和花朵发卡，使角色显得更加可爱乖巧，最后可以将耳朵侧面改为与草莓剖面类似，增加趣味感。

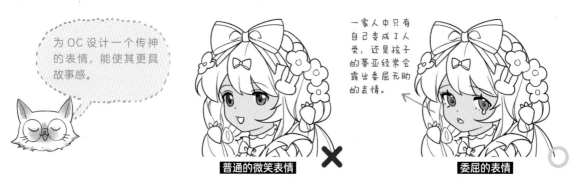

将耳朵变厚，削弱写实感，会显得更加可爱。

耳朵的侧面类似草莓的剖面。

为OC设计一个传神的表情，能使其更具故事感。

一家人中只有自己变成了人类，还是孩子的蒂亚经常会露出委屈无助的表情。

普通的微笑表情 ✕

委屈的表情 ○

配色 point

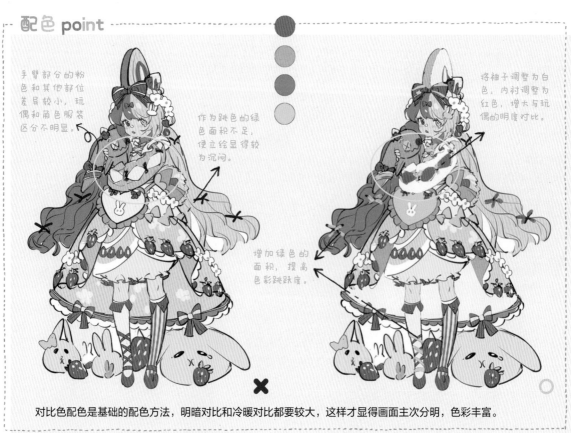

手臂部分的粉色和其他部位差异较小，玩偶和角色服装区分不明显。

作为跳色的绿色面积不足，使立绘显得较为沉闷。

增加绿色的面积，提高色彩跳跃度。

将袖子调整为白色，内衬调整为红色，增大与玩偶的明度对比。

✕ ○

对比色配色是基础的配色方法，明暗对比和冷暖对比都要较大，这样才显得画面主次分明，色彩丰富。

角色展示

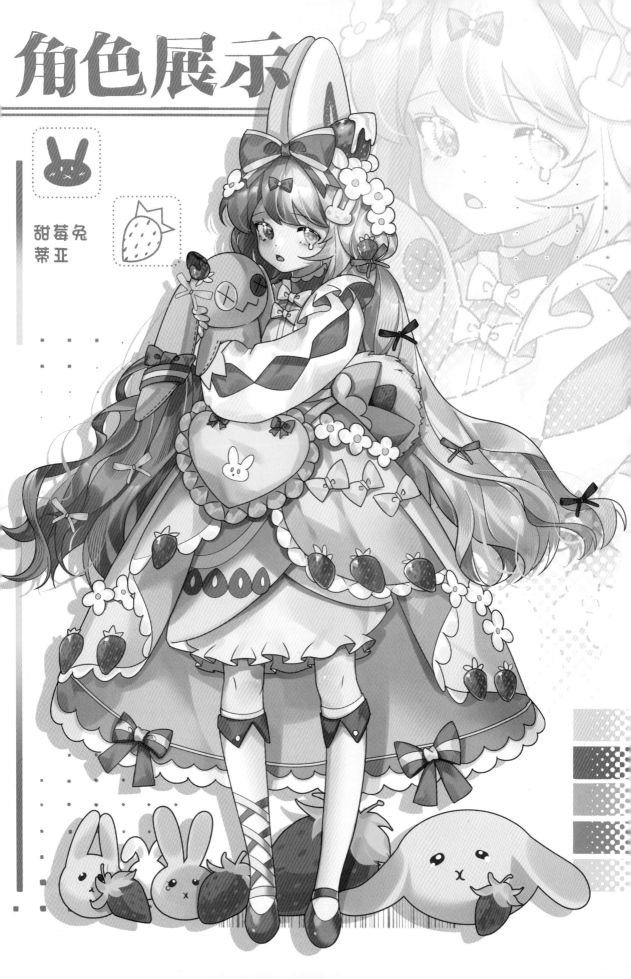

甜莓兔
蒂亚

3.2 × 田园牧歌爱丽丝

在草木刚抽出新芽的春天，山脚下的牧场也焕发了生机。每年都来这里打工的小姑娘非常受牧场主和工人们的欢迎，她十分乐观，可以用简单的布料为自己缝制漂亮的连衣裙和可爱的围裙。她会轻轻捏着小羊的蹄子，和它们一起跳交际舞。有她在的地方，仿佛开满了暖黄色的花朵。

● OC 设定与元素归纳

田园和牧场的元素感觉和西式服装不怎么搭配，使用什么方法可以将它们结合得更好呢？

这类服装可以称为"森系"服装，风格自然朴实。我们可以从角色的设定喜好中提取一些元素添加在服装上，这样服装会更加合理。

▶ OC 笔记

姓名： 爱丽丝

性别： 女

年龄： 16 岁

种族： 人类

身高： 158cm

身份 / 职业： 在牧场打工的女孩

阵营： 无

能力： 能听懂小动物的语言

爱好： 给小动物做衣服、烘焙

喜欢的东西： 苹果、三叶草

性格： 和蔼善良、勤劳、不怕吃苦、简朴乐观

印象色： 草地的嫩绿色、苹果的黄色和四叶草的深绿色，以及代表朴实和纯洁的白色

设计主题： 田园牧歌

道具： 小羊、苹果、野餐篮、饼干、三叶草

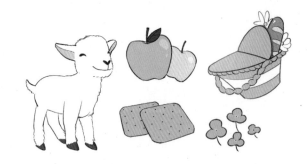

场景： 在万里晴空下，牧场中可爱的小羊在跳舞

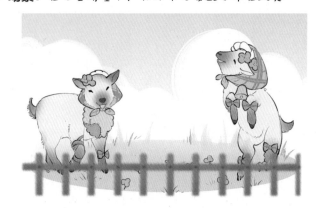

● 为 OC 穿上衣服

森系服装的特点是材质较为天然，款式比较普通。在牧场中干活的爱丽丝需要有一些保护性的服装，比如头巾、围裙等。

▶ OC 笔记

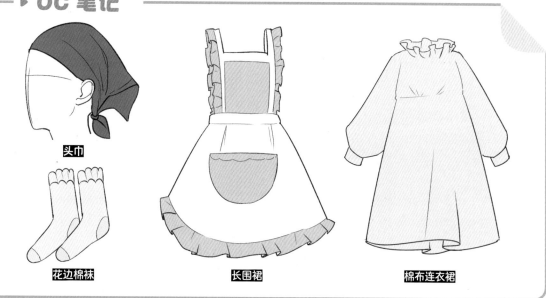

头巾

花边棉袜

长围裙

棉布连衣裙

为服装增加层次，使用简单的线条绘制花边即可，避免叠加多层荷叶边。

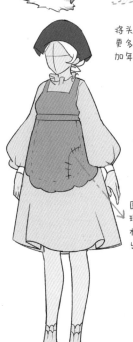

将头巾调整到后方，露出更多头发，使角色显得更加年轻可爱。

增加麻花辫，使角色更有朴实感；翻折的领口和蝴蝶结使角色更加乖巧可爱。

围裙上的补丁表现出爱丽丝的简朴，并进一步突出田园风格。

增加一层裙子，下摆使用较为简单的波浪形。

将鞋子后跟抬高，变为小巧的皮鞋。

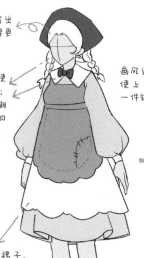

画风连衣裙，使上衣变成一件短外套。

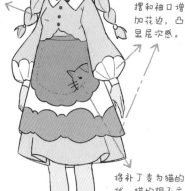

在头巾、裙摆和袖口增加花边，凸显层次感。

将补丁变为猫的形状，猫的胡子方向正好与缝线对应，增加趣味感。

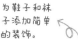

为鞋子和袜子添加简单的装饰。

49

● 为服装添加图案

图案的组合要尽可能简单。

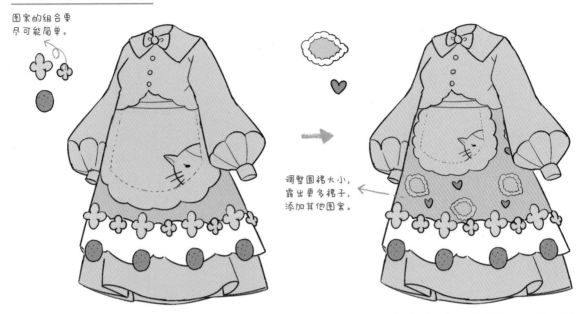

调整围裙大小，露出更多裙子，添加其他图案。

在服装上除了叠加花边等，还可以通过添加各种图案来使其变得更丰富。可以先设计一组小图案，再复制使用，一件服装上的图案种类不宜过多。

● 丰富材质层次优于添加元素

在服装比较单调时，我会下意识地添加很多蝴蝶结和花边，或者把主题元素粘贴上去。这样服装虽然变得很丰富，但是看上去太乱了。丰富服装更好的方法是什么呢？

丰富材质层次优于添加单一元素、添加别的材质、夸张原本服装配饰的一部分等，都是很好的方法。

原本的服装

增加领口蝴蝶结下摆的大小，与下面的蝴蝶结形成大小对比。

蝴蝶结和花边添加得太多，线条过于复杂，一味地添加图案会减弱设计感。

增加服装肩部的层次，将袖子分为上下两个区块，服装既简洁又充满变化。为袖子的花边添加镂空，丰富细节。

添加皮带，丰富质感的同时表现出牧场工作的朴实感。

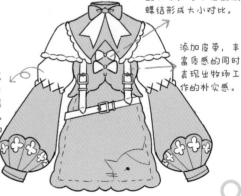

✕

○

背景和气氛的重要性

森系服装不能太华丽，在设计上感觉到此为止了。但是角色立绘还是显得有些单调，有什么办法能让立绘整体变得更丰富呢？

我们可以通过增加场景元素和气氛效果来使立绘整体变得更丰富，想象一下角色身处的环境，例如爱丽丝在牧场工作，周围有羊群、草地、成熟的果实等，这些都可以添加进画面中。

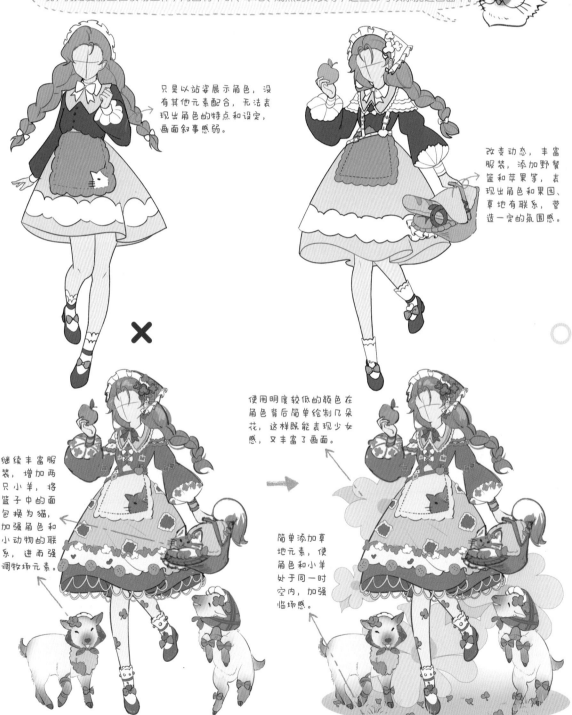

只是以站姿展示角色，没有其他元素配合，无法表现出角色的特点和设定，画面叙事感弱。

改变动态，丰富服装，添加野餐篮和苹果等，表现出角色和果园、草地有联系，营造一定的氛围感。

继续丰富服装，增加两只小羊，将篮子中的面包换为猫，加强角色和小动物的联系，进而强调牧场元素。

使用明度较低的颜色在角色背后简单绘制几朵花，这样既能表现少女感，又丰富了画面。

简单添加草地元素，使角色和小羊处于同一时空内，加强临场感。

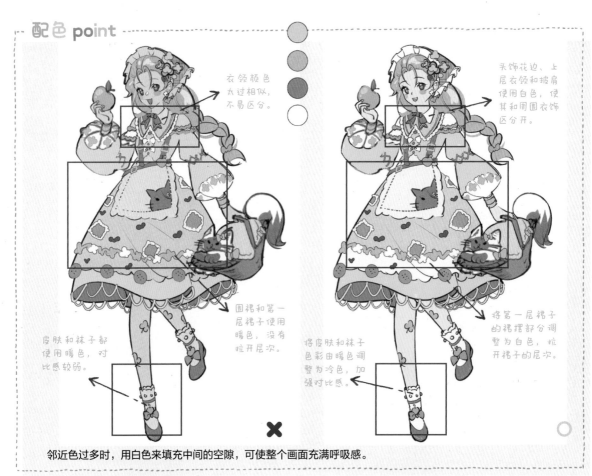

衣领颜色
太过相似，
不易区分。

头饰花边、上
层衣领和披肩
使用白色，使
其和周围衣饰
区分开。

皮肤和袜子都
使用暖色，对
比感较弱。

围裙和第一
层裙子使用
暖色，没有
拉开层次。

将皮肤和袜子
色彩由暖色调
整为冷色，加
强对比感。

将第一层裙子
的裙摆部分调
整为白色，拉
开裙子的层次。

邻近色过多时，用白色来填充中间的空隙，可使整个画面充满呼吸感。

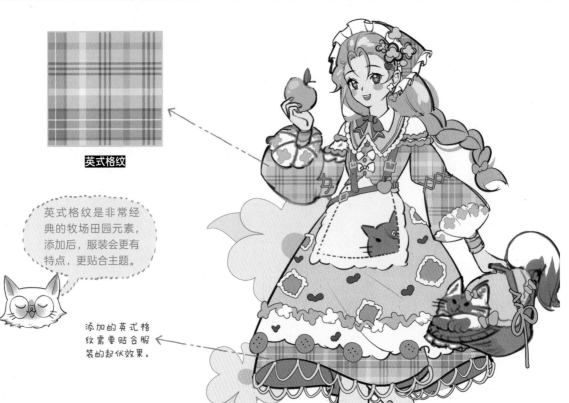

英式格纹

英式格纹是非常经
典的牧场田园元素，
添加后，服装会更有
特点，更贴合主题。

添加的英式格
纹需要贴合服
装的起伏效果。

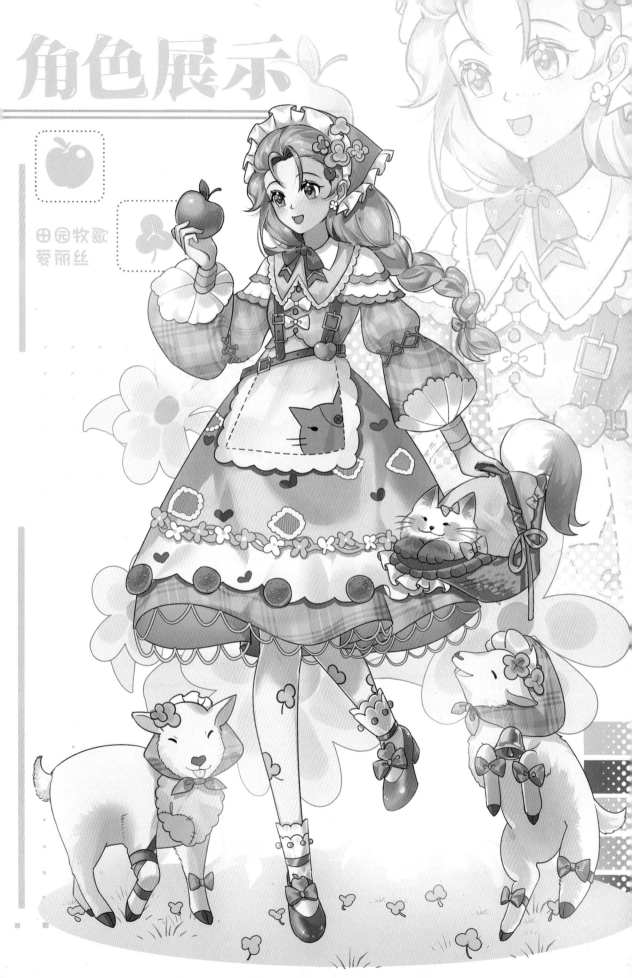

田园牧歌
爱丽丝

3.3 × 夜莺与玫瑰戴安菲奥

蔷薇城堡的铸铁花栅栏内，变成人类的夜莺正在月下起舞。她被女巫夺去了动听的声音后，同类为她衔来了巨大的玫瑰花瓣做裙装，拆下羽毛做装饰。她静默地回应这些关爱，在自己的城堡中整日起舞，用优美的舞姿控诉惨痛的命运，踮起的脚尖踏着柔软的花瓣。这个世界上少了一位绝妙的歌手，却多了一位优雅的舞者。

● OC 设定与元素归纳

这次的角色设定整体有一定的悲剧色彩，但同时要表达玫瑰和舞蹈等漂亮的元素，该如何平衡呢？

悲剧色彩和漂亮的元素是可以共存的，并且这种组合更有视觉冲击力，我们可以使用深色、低饱和度的色彩来表达这种凄美的感觉。

▶ OC 笔记

姓名： 戴安菲奥

性别： 女

年龄： 25 岁

种族： 变成人类的夜莺

身高： 170cm

身份 / 职业： 芭蕾舞者

阵营： 无

能力： 夜视

爱好： 沐浴月光、评鉴歌舞艺术

喜欢的东西： 鸟类、羽毛

性格： 沉静缄默、内心敏感，在失去得意的歌喉后常常会陷入哀伤，但很快又会振作起来

印象色： 玫瑰的印象色是玫红色，配合悲伤的黑色和用于过渡的灰色、白色

设计主题： 夜莺与玫瑰

道具： 玫瑰花、小鸟、羽毛、蕾丝花边、珍珠

场景： 玫瑰和黑色荆棘缠绕的古堡

设计具有年代感和地域性的服装

芭蕾舞裙的款式较简单，因此，我们可以进一步挖掘角色设定。例如从城堡的主人这一点来看，戴安菲奥可以是一位穿着古典欧式服装的优雅淑女。

▶ OC 笔记

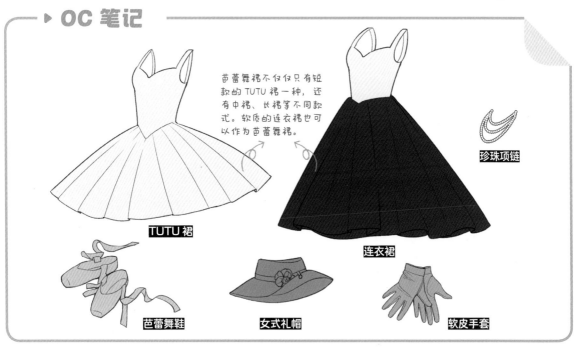

芭蕾舞裙不仅仅只有短款的 TUTU 裙一种，还有中裙、长裙等不同款式。软质的连衣裙也可以作为芭蕾舞裙。

珍珠项链

TUTU 裙

连衣裙

芭蕾舞鞋

女式礼帽

软皮手套

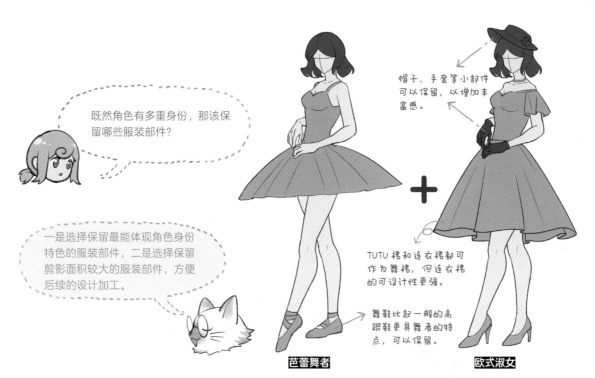

既然角色有多重身份，那该保留哪些服装部件？

一是选择保留最能体现角色身份特色的服装部件，二是选择保留剪影面积较大的服装部件，方便后续的设计加工。

帽子、手套等小部件可以保留，以增加丰富感。

TUTU 裙和连衣裙都可作为舞裙，但连衣裙的可设计性更强。

舞鞋比起一般的高跟鞋更具舞者的特点，可以保留。

芭蕾舞者

欧式淑女

● 为服装添加华丽感

我在添加服装的华丽感时往往没有头绪，应该从什么方面入手呢？

我们可以利用花边，从数量和大小两个方面进行强调，进而提升服装的华丽感。

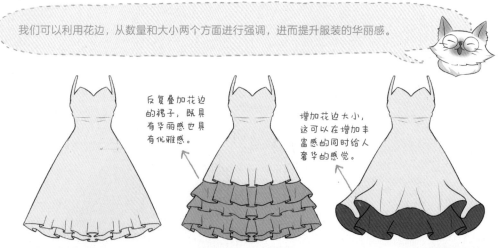

反复叠加花边的裙子，既具有华丽感也具有优雅感。

增加花边大小，这可以在增加丰富感的同时给人奢华的感觉。

缺乏设计感的连衣裙　　　　**反复叠加花边的连衣裙**　　　　**增加花边大小的连衣裙**

增加花边的数量和大小的方法在单独使用时会缺少新意，我们可以尝试在一条裙子上同时使用这两种方法，并添加相应的主题元素，设计出角色专属的服装，保持独特感。

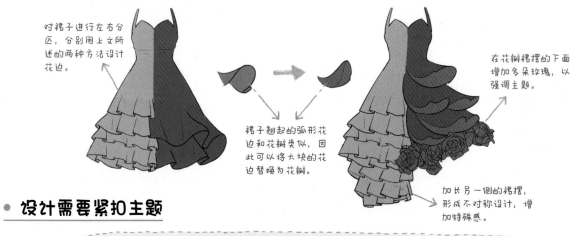

对裙子进行左右分区，分别用上文所述的两种方法设计花边。

裙子翘起的弧形花边和花瓣类似，因此可以将大块的花边替换为花瓣。

在花瓣裙摆的下面增加多朵玫瑰，以强调主题。

加长另一侧的裙摆，形成不对称设计，增加特殊感。

● 设计需要紧扣主题

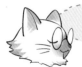

我们在设计服装时往往会为了美观而进行一些华而不实的设计，此时需要重新审视主题元素，在服装的细节上进行强调，使整体设计更加符合主题。

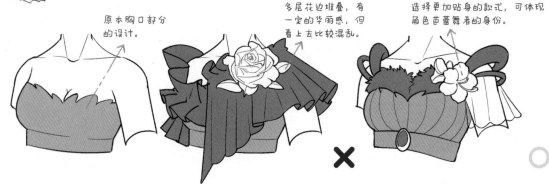

原本胸口部分的设计。

多层花边堆叠，有一定的华丽感，但看上去比较混乱。

选择更加贴身的款式，可体现角色芭蕾舞者的身份。

维持服装设计的平衡

整体观察立绘是否达到较为平衡的状态。当一侧的服饰面积太大或太小、线条太多或太少时，画面会失衡，此时我们需要在另一侧添加服饰进行平衡。

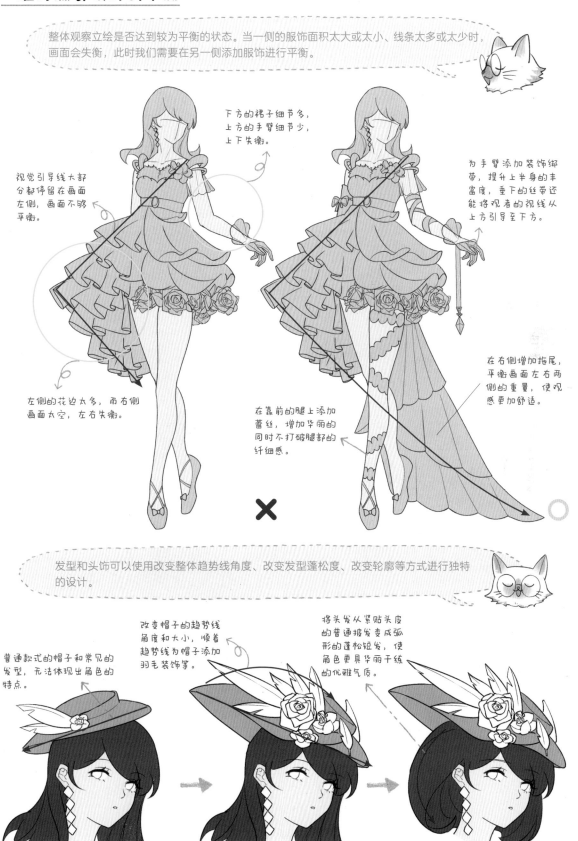

下方的裙子细节多，上方的手臂细节少，上下失衡。

视觉引导线大部分都停留在画面左侧，画面不够平衡。

左侧的花边太多，而右侧画面太空，左右失衡。

为手臂添加装饰绑带，提升上半身的丰富度，垂下的丝带还能将观者的视线从上方引导至下方。

在右侧增加拖尾，平衡画面左右两侧的重量，使观感更加舒适。

在靠前的腿上添加蕾丝，增加华丽的同时不打破腿部的纤细感。

发型和头饰可以使用改变整体趋势线角度、改变发型蓬松度、改变轮廓等方式进行独特的设计。

普通款式的帽子和常见的发型，无法体现出角色的特点。

改变帽子的趋势线角度和大小，顺着趋势线为帽子添加羽毛装饰等。

将头发从紧贴头皮的普通披发变成弧形的蓬松短发，使角色更具华丽干练的优雅气质。

配色 point

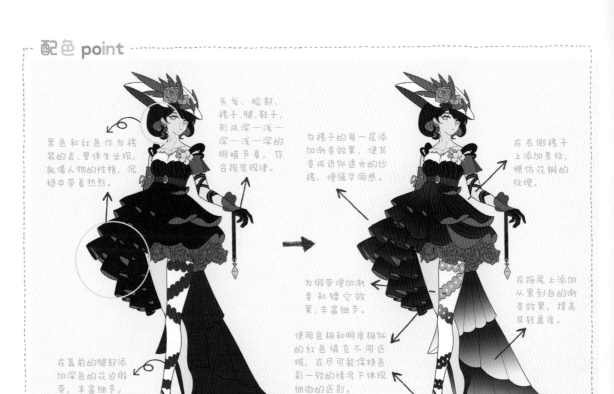

黑色和红色作为裙装的表、里伴生出现，就像人物的性格，沉稳中带着热烈。

头发、脸部、裙子、腿、鞋子，形成深—浅—深—浅—深的明暗节奏，符合视觉规律。

为裙子的每一层添加渐变效果，使其变成近似透光的纱裙，增强华丽感。

在右侧裙子上添加条纹，模仿花瓣的纹理。

为缎带增加渐变和镂空效果，丰富细节。

在拖尾上添加从黑到白的渐变效果，提高其轻盈度。

使用色相和明度相似的红色填充不同区域，在尽可能保持色彩一致的情况下体现细微的区别。

在靠前的腿部添加深色的花边缎带，丰富细节。

虽然角色设计完了，但总感觉画面缺少了一些生机，对于角色设定的表达还不够充分，我该从什么方向入手呢？

你可以从角色的情绪和状态、环境这几个方面入手，增强整体的氛围。

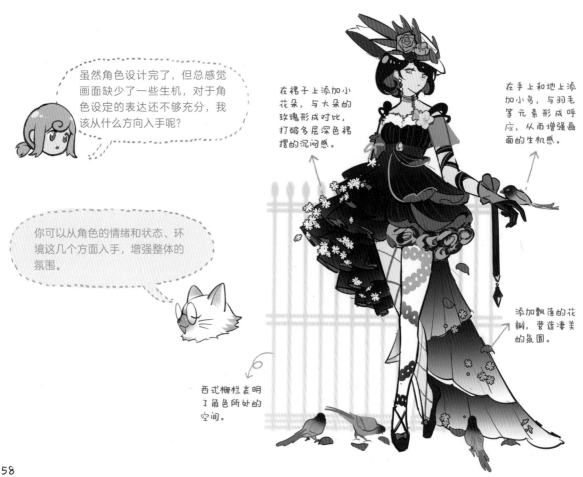

在裙子上添加小花朵，与大朵的玫瑰形成对比，打破多层深色裙摆的沉闷感。

在手上和地上添加小鸟，与羽毛等元素形成呼应，从而增强画面的生机感。

添加飘落的花瓣，营造凄美的氛围。

西式栅栏表明了角色所处的空间。

角色展示

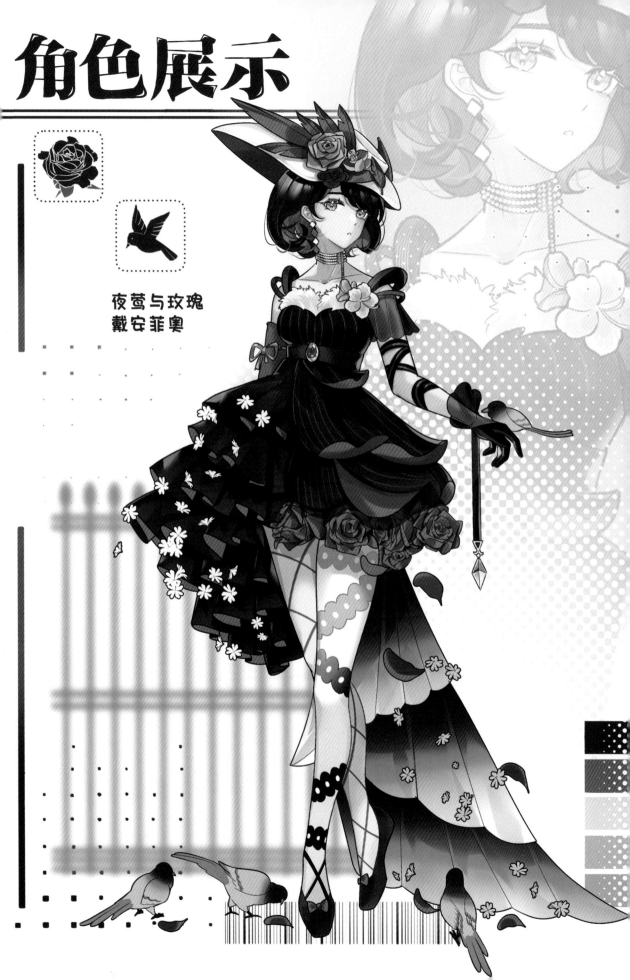

夜莺与玫瑰
戴安菲奥

3.4 × 魔术师之星戴维

在城市花园的喷泉边常常可以见到一位穿着华丽又风度翩翩的少年。他熟练地把玩着手中的扑克牌，在众目睽睽下将其花色全部变为红桃，或是从帽子中变出一只小兔子，收获了观众们的掌声和喝彩。他对宝石有着狂热的爱好，常常为了珍贵的宝石一掷千金，令人瞠目结舌。没有人认识他，大家都只记得他那神秘的笑容。

● OC 设定与元素归纳

> 这次设计的角色是魔术师，魔术师的服装是由黑外套和白衬衫组成的礼服，如何使角色的服装不单调呢？

> 针对角色的身份、爱好等展开联想，例如魔术师的道具有兔子，这可以使我们联想到爱丽丝梦游仙境中的三月兔，而角色喜欢宝石这一点可以使我们联想到怪盗。多方面参考角色的特征，这样角色的服装就不会单调了。

▶ OC 笔记

姓名： 戴维

性别： 男

年龄： 17 岁

种族： 人类

身高： 171cm

身份 / 职业： 魔术师、珠宝设计师

阵营： 无

能力： 表演各种魔术

爱好： 收集星星和宝石

喜欢的东西： 兔子、宝石

性格： 活泼开朗，自信健谈，善于表现自己

印象色： 闪耀的蓝宝石和星星的蓝色和金色，以及用来中和的黑色和白色

设计主题： 魔术师之星

道具： 扑克牌、兔子、骰子、宝石、星星

场景： 城市花园里，角色正在表演近景魔术

● 为 OC 穿上衣服

该角色穿着的是男士复古礼服，由于角色的身份、年龄的不同，男士复古礼服的款式也会有所变化，但一般包括衬衣、外套、马甲、西裤、领结或领巾、皮鞋、礼帽等类型。

▶ OC 笔记

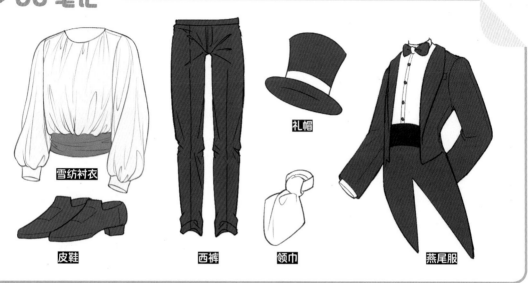

雪纺衬衣

皮鞋

西裤

礼帽

领巾

燕尾服

把角色的职业和我们联想到的三月兔和怪盗等元素归纳总结一下，将三者最特殊的服饰风格结合起来，这样可以使角色的服装更加多样化。

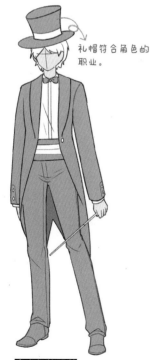

礼帽符合角色的职业。

魔术师的服装

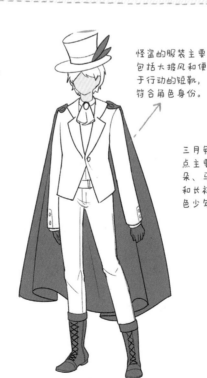

怪盗的服装主要包括大披风和便于行动的短靴，符合角色身份。

怪盗的服装

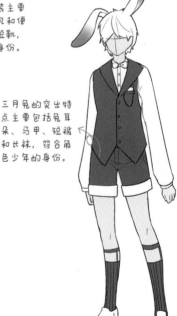

三月兔的突出特点主要包括兔耳朵、马甲、短裤和长裤，符合角色少年的身份。

三月兔的服装

上述 3 种风格的服装简单整合在角色身上难免会有所冲突，因此我们需要对其进行调整，比如进行不对称设计。

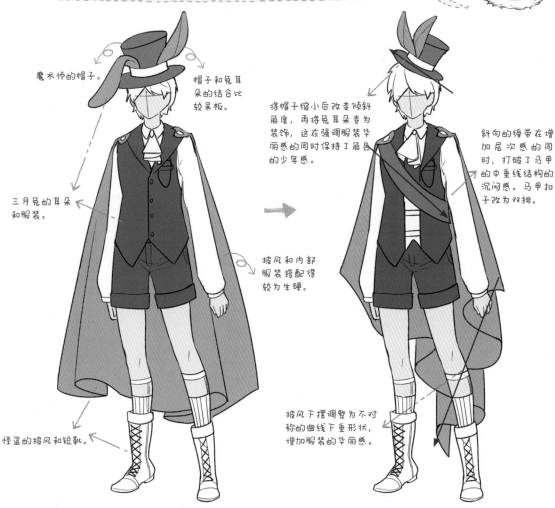

魔术师的帽子。

帽子和兔耳朵的结合比较呆板。

三月兔的耳朵和服装。

披风和内部服装搭配得较为生硬。

怪盗的披风和短靴。

将帽子缩小后改变倾斜角度，再将兔耳朵变为装饰，这在强调服装华丽感的同时保持了角色的少年感。

斜向的绶带在增加层次感的同时，打破了马甲的中垂线结构的沉闷感。马甲扣子改为双排。

披风下摆调整为不对称的曲线下垂形状，增加服装的华丽感。

为服装增加细节

先改变服装的部分剪裁方式，比如增加袖子的宽度，再添加一些花边、蝴蝶结。需要注意的是，花边的数量不宜过多，否则服装会显得过于女性化。

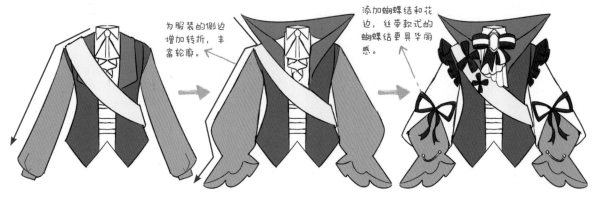

为服装的侧边增加转折，丰富轮廓。

添加蝴蝶结和花边，丝带款式的蝴蝶结更具华丽感。

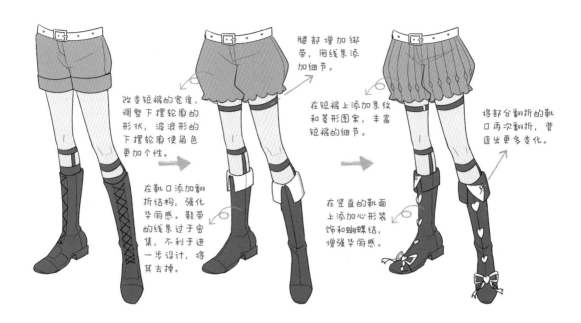

改变短裤的宽度，调整下摆轮廓的形状，波浪形的下摆轮廓使角色更加个性。

腿部增加绑带，用线条添加细节。

在短裤上添加条纹和菱形图案，丰富短裤的细节。

在靴口添加翻折结构，强化华丽感。鞋带的线条过于密集，不利于进一步设计，将其去掉。

在竖直的靴面上添加心形装饰和蝴蝶结，增强华丽感。

将部分翻折的靴口再次翻折，营造出更多变化。

姿势对服装展示的影响

对称的服装同质感较强，我们可以改变角色的姿势，以提高视觉信息密度。

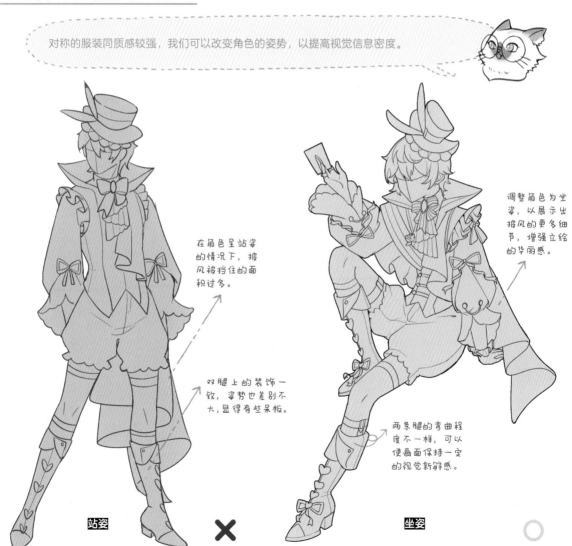

在角色呈站姿的情况下，披风被挡住的面积过多。

双腿上的装饰一致，姿势也差别不大，显得有些呆板。

调整角色为坐姿，以展示出披风的更多细节，增强立绘的华丽感。

两条腿的弯曲程度不一样，可以使画面保持一定的视觉新鲜感。

站姿 ✕ 坐姿 ○

配色 point

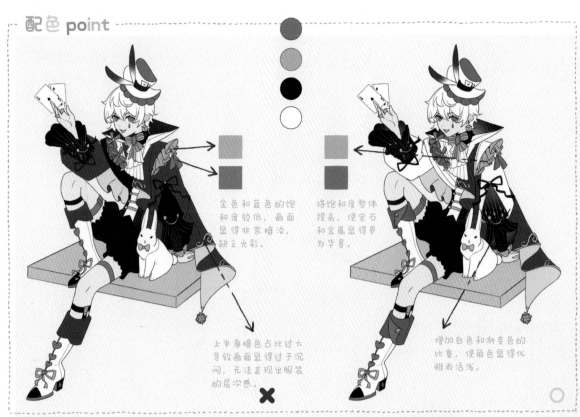

金色和蓝色的饱和度较低，画面显得非常暗淡，缺乏光影。

将饱和度整体提高，使宝石和金属显得更为华贵。

上半身暗色占比过大导致画面显得过于沉闷，无法表现出服装的层次感。

增加白色和渐变色的比重，使角色显得优雅而活泼。

✕

○

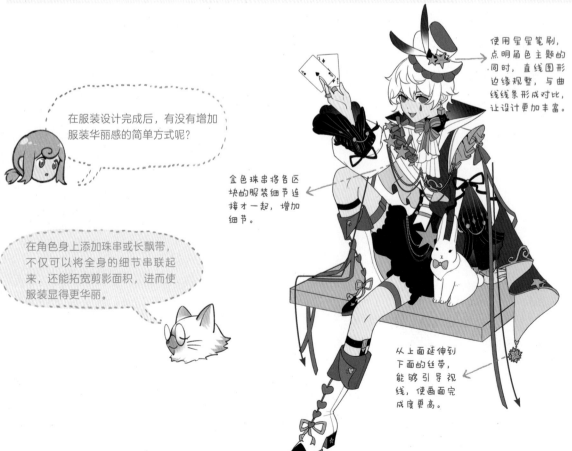

在服装设计完成后，有没有增加服装华丽感的简单方式呢？

在角色身上添加珠串或长飘带，不仅可以将全身的细节串联起来，还能拓宽剪影面积，进而使服装显得更华丽。

使用星星笔刷，点明角色主题的同时，直线图形边缘规整，与曲线线条形成对比，让设计更加丰富。

金色珠串将各区块的服装细节连接才一起，增加细节。

从上面延伸到下面的丝带，能够引导视线，使画面完成度更高。

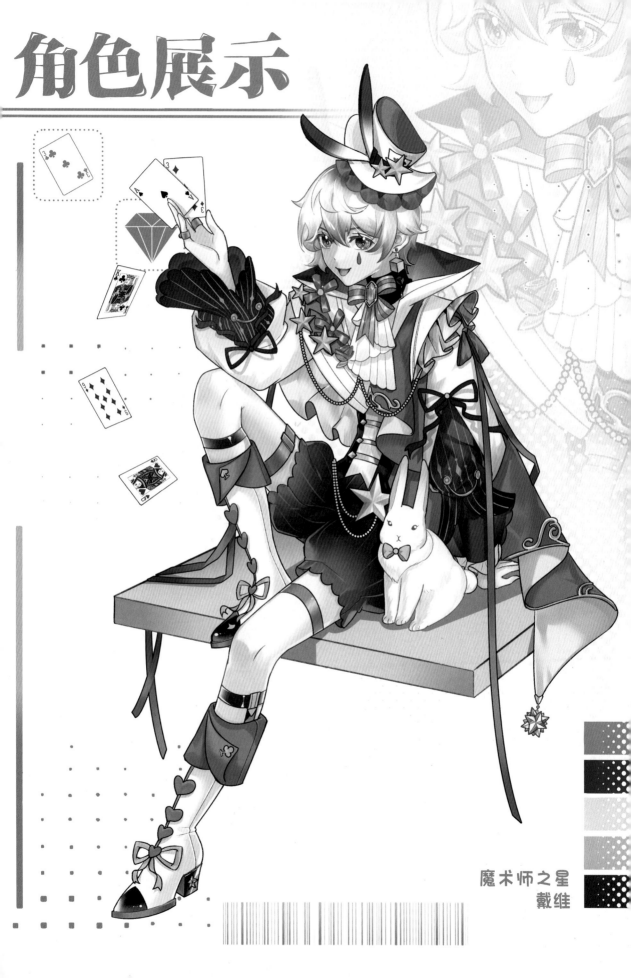

魔术师之星
戴维

3.5 × 海铃公主菲诺卡

在海洋的深处，透明的水母难以引起人们的注意，但没有人想到，它们经过数百年的聚集，竟然形成了一个人类样貌的少女。她轻盈地在深海里漫步，海浪愿意做她的裙摆，鱼群愿意做她的点缀，她所过之处都会发出丁零声，吸引海洋生物与她共舞。

● OC 设定与元素归纳

这次的主题是海洋生物的拟人化，西式服装的布料都比较厚重，如何将其和海浪与水母的透明感结合呢？

我们可以利用材质的共同性进行设计，例如透明感可以使用纱质材料来表现，海浪元素可以用于设计不规则的裙摆，一些海洋生物可以作为点缀。

▶ OC 笔记

姓名： 菲诺卡

性别： 女

年龄： 549 岁

种族： 水母

身高： 155cm

身份 / 职业： 水母组成的生命体

阵营： 海洋

能力： 可以分解为数万只水母

爱好： 梳头发

喜欢的东西： 风铃

性格： 不会说话，但很有表演欲望，会将自己比作陆地上的公主

印象色： 海洋的印象色是深蓝色，选择两种明度不同的蓝色作为过渡色，再使用橙色拉开对比

设计主题： 海铃公主

道具： 水母、海天使、海浪、风铃、鱼

场景： 有大量鱼群游动的深海

为 OC 穿上衣服

在挑选基础服装时可以结合设定好的元素进行简单联想，例如睡帽就与水母轮廓相似。公主裙的轮廓较大，内部搭配花边短裙则更有层次感。对于可以在海洋中游泳的服装的想象可以大胆一些，除了泳衣，也可以选择潜水服。

▶ OC 笔记

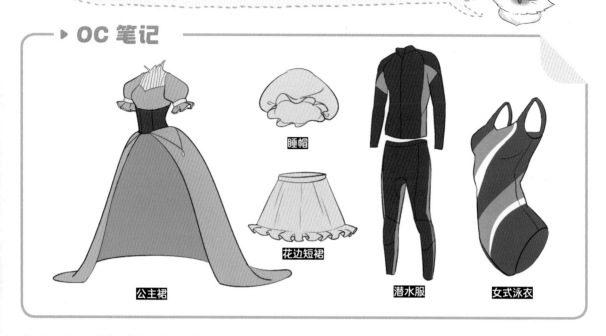

睡帽

花边短裙

公主裙

潜水服

女式泳衣

公主裙和泳衣、潜水服的差异较大，我们可以通过宽窄对比的设计将它们融合起来。公主裙的廓形大，适合外穿，内部则适合穿贴身的泳衣或潜水服，而且改变剪裁方式后加上花边，其可以变得更加优美华丽。

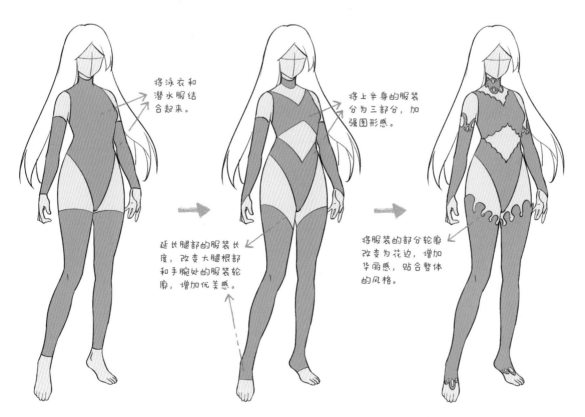

将泳衣和潜水服结合起来。

将上半身的服装分为三部分，加强图形感。

延长腿部的服装长度，改变大腿根部和手腕处的服装轮廓，增加优美感。

将服装的部分轮廓改变为花边，增加华丽感，贴合整体的风格。

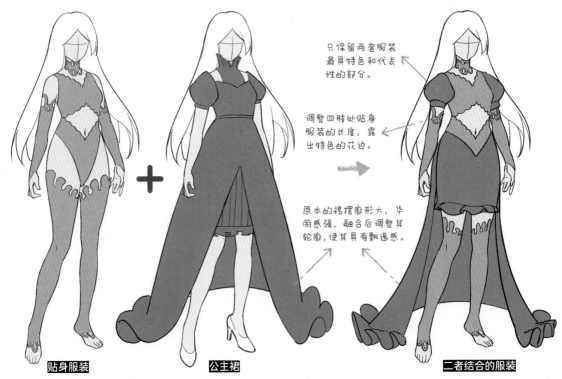

只保留两套服装最具特色和代表性的部分。

调整四肢处贴身服装的长度，露出特色的花边。

原本的裙摆廓形大，华丽感强，融合后调整其轮廓，使其具有飘逸感。

贴身服装

公主裙

二者结合的服装

将贴身服装和公主裙结合，保留各自最特殊、最有特点的部分，比如贴身服装在四肢、腹部和颈部的花边，以及公主裙的泡泡袖、宽大的下摆，再进一步调整服装各区块的细节即可。

将造型与主题元素结合

将造型与主题元素结合的方法是在服装上寻找与主题元素轮廓相近的部分进行替换，这样能在保持服装质感的同时，从整体造型上体现主题元素特征。

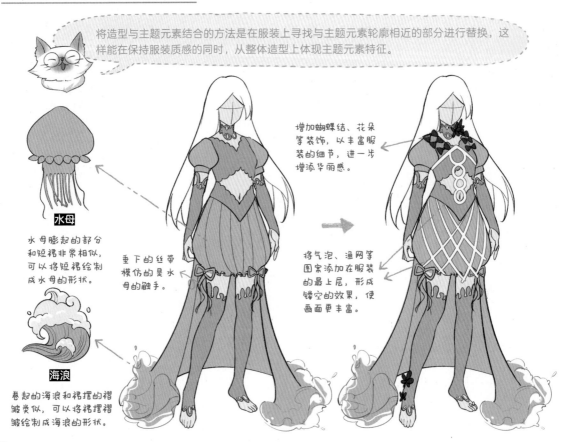

水母

水母膨起的部分和短裙非常相似，可以将短裙绘制成水母的形状。

垂下的丝带模仿的是水母的触手。

海浪

卷起的海浪和裙摆的褶皱类似，可以将裙摆褶皱绘制成海浪的形状。

增加蝴蝶结、花朵等装饰，以丰富服装的细节，进一步增添华丽感。

将气泡、渔网等图案添加在服装的最上层，形成镂空的效果，使画面更丰富。

拟人设计的表达方法

这次设计的是水母拟人角色，我特意选择了形状和水母相似的欧式睡帽作为角色的帽子，但穿戴后感觉效果一般，为什么会出现这个问题呢？该怎么解决呢？

简化的水母，类似半圆形的伞帽下面有花边，这和睡帽的样子非常相似。

角色戴上睡帽后，仅仅增加了可爱感，角色和水母的联系不大。

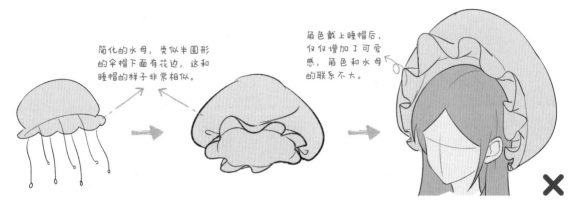

我们在设计和生物有关的服装时，需要仔细观察生物的真实状态，了解其大概的结构特点，这样设计出的服装才会更有特色。

真实的水母的体壁由内外两胚层组成，外层大多是透明的。

根据水母的特点调整睡帽的材质和结构，使其内层为圆形软帽，外层为透明薄纱。

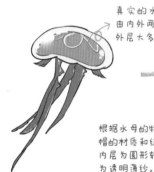

调整后的睡帽子既增加了角色的可爱感，又具有水母的结构特点。

这次的拟人生物还有海天使，我们在设计时需要注意区分元素的主次关系，最重要的元素应该出现在画面中占比最大的服装上，其他元素可以放在发型、五官等占比较小的部分。

对于包含自然元素较多的角色，使用尽可能简单的发型的效果会更好。

海天使的小触角可以设计成发簪。

左右的尖角翼足可设计成角色的耳朵，为角色添神秘感。

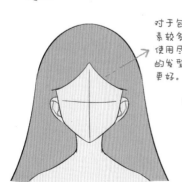

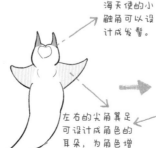

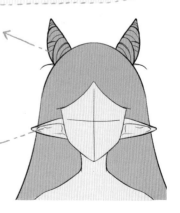

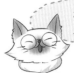

在这张立绘中，水母造型的风铃是主题元素之一，需要将其安排在靠近视觉中心的位置，与角色产生关联。

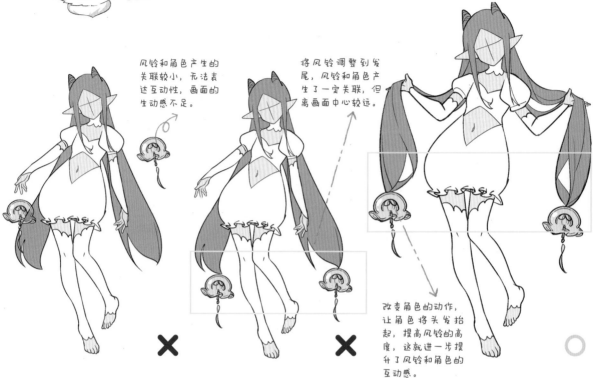

风铃和角色产生的关联较小，无法表达互动性，画面的生动感不足。

将风铃调整到发尾，风铃和角色产生了一定关联，但离画面中心较远。

改变角色的动作，让角色将头发抬起，提高风铃的高度，这就进一步提升了风铃和角色的互动感。

配色 point

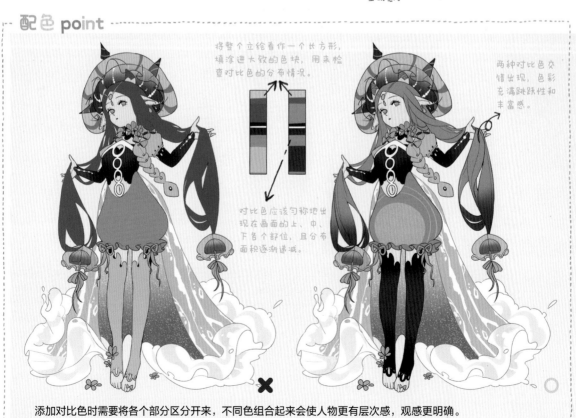

将整个立绘看作一个长方形，填涂进大致的色块，用来检查对比色的分布情况。

两种对比色交错出现，色彩充满跳跃性和丰富感。

对比色应该匀称地出现在画面的上、中、下各个部位，且分布面积逐渐递减。

添加对比色时需要将各个部分区分开来，不同色组合起来会使人物更有层次感，观感更明确。

角色展示

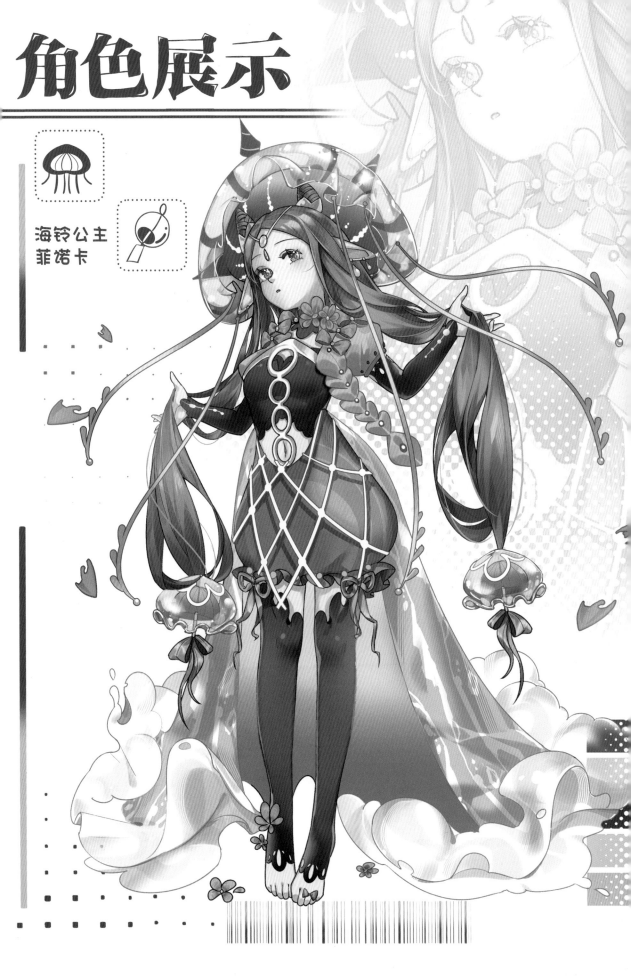

海铃公主
菲诺卡

3.6 × 邻家小猫布洛

由猫变成的女孩，悄然出现在小镇中。她随性安逸，和谐地融入周围的人们，像同龄的少女一样在街上散步，购买小配饰和服装。她虽然变成了人类，但性格和猫一样随性又天然，在阳光下伸懒腰时会不小心露出尾巴。

● OC 设定与元素归纳

这次的委托只要求体现猫和少女元素，较为单一，如何在不违背主题的情况下再挖掘一些细节呢？

对于自由发挥空间比较大的设定，可以根据要求体现的元素和氛围来想象，如对于随性的少女及小镇街景，很容易想到花朵、纽扣、蝴蝶结等元素，但要注意服装整体不能太过华丽。

▶ OC 笔记

姓名： 布洛

性别： 女

年龄： 18 岁

种族： 猫

身高： 160cm

身份/职业： 变成人类的猫

阵营： 无

能力： 可以藏起猫耳朵和尾巴

爱好： 散步、购买配饰搭配服装

喜欢的东西： 阳光

性格： 可爱温柔，看起来有点傻傻的，非常随性自由

印象色： 少女的印象色是粉色、橘色，配合烘托自然感的砖红色，以及作为对比色的蓝色

设计主题： 邻家小猫

道具： 兽耳、纽扣、花朵、发卡、蝴蝶结

场景： 温暖阳光照耀下的小镇街景

● 为 OC 穿上衣服

现代背景下的少女一般身着短裙，上衣可以选择较为普通简单的卫衣、T 恤等，堆堆袜和小皮鞋可以表现出少女的可爱感。该角色的服装只有足够真实，才能体现出日常感。

▶ OC 笔记

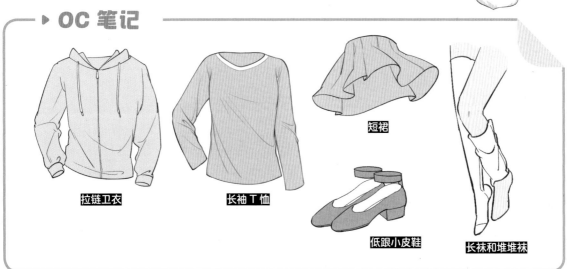

拉链卫衣

长袖 T 恤

短裙

低跟小皮鞋

长袜和堆堆袜

改变单件服装的轮廓并增加其层次，可以增加服装局部线条的密度，从而提升服装的丰富感。

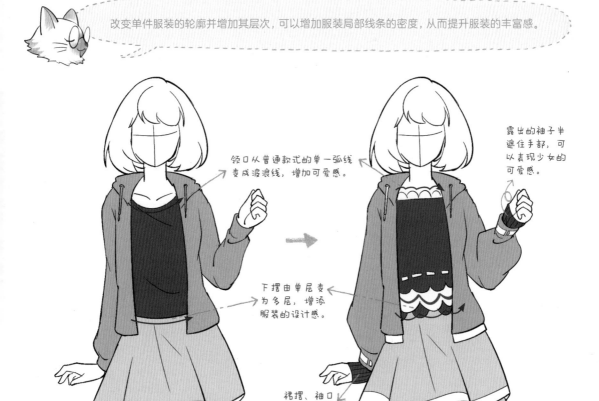

领口从普通款式的单一弧线变成波浪线，增加可爱感。

露出的袖子半遮住手部，可以表现少女的可爱感。

下摆由单层变为多层，增添服装的设计感。

裙摆、袖口也使用叠加的方法。

● 使用不对称表达随性感

布洛是一只随性自由的猫，它的这种性格也会体现在其服装和发型上。常规的装饰、发型会使角色显得较为拘束，而不对称的设计更能体现出角色俏皮、随性的感觉。

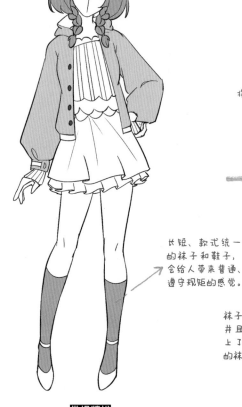

长短不一的辫子，展现角色的不拘小节。

将纽扣变成装饰。

长短、款式统一的袜子和鞋子，会给人带来普通、遵守规矩的感觉。

袜子的长短不一，并且一只脚还套上了另一种款式的袜子。

堆堆袜是一种充满少女感的配饰。

常规装扮

不对称装扮

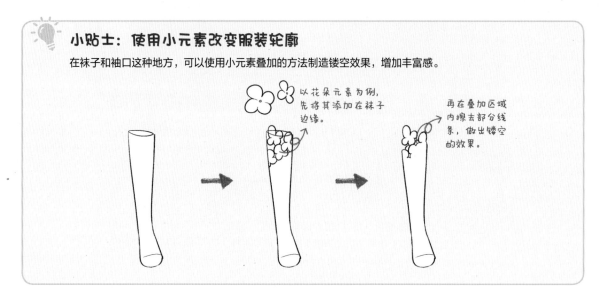

💡 小贴士：使用小元素改变服装轮廓

在袜子和袖口这种地方，可以使用小元素叠加的方法制造镂空效果，增加丰富感。

以花朵元素为例，先将其添加在袜子边缘。

再在叠加区域内擦去部分线条，做出镂空的效果。

● 选择合适的图样

现代风格的日常服装上不能添加太多华丽的装饰，如何在保持简洁的情况下提升画面的观感和完成度呢？

可以为服装添加现代风格的图样。不同的图样所传达出的感觉不一样，为角色的服装添加图样时要结合角色的身份、性格。

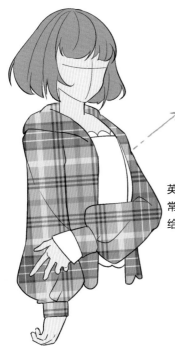

英式格纹

英式格纹在大多数日常服装上都可以添加，给人略微严谨的感觉。

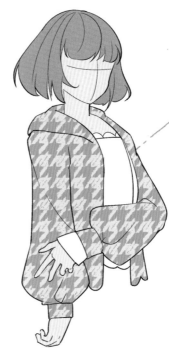

千鸟纹

千鸟纹是毛呢等较厚的服装上特有的图案，主要表现服装的材质，带给人厚重和经典传统的感觉。

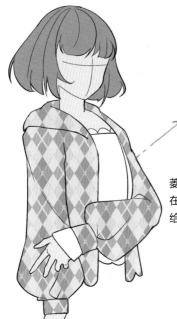

菱形英伦格

菱形英伦格主要出现在校服或针织物上，带给人年轻的感觉。

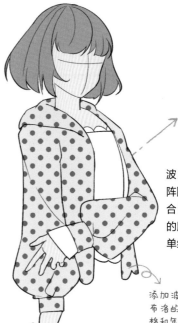

波点

波点体现为圆形的点阵图案，又叫水玉，适合添加在年轻的女孩的服装上，给人可爱、单纯、活泼的感觉。

添加波点最符合布洛的身份、性格和年龄段。

● 延长视觉引导线

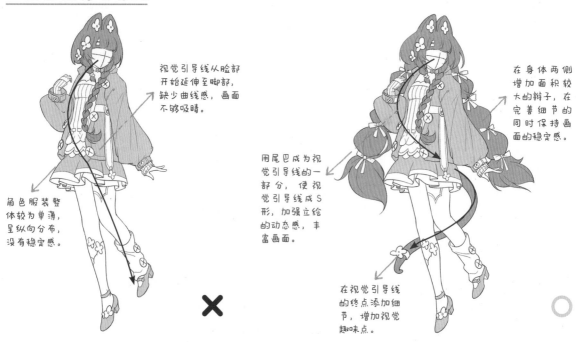

视觉引导线从脸部开始延伸至脚部，缺少曲线感，画面不够吸睛。

角色服装整体较为单薄，呈纵向分布，没有稳定感。

在身体两侧增加面积较大的辫子，在完善细节的同时保持画面的稳定感。

用尾巴成为视觉引导线的一部分，使视觉引导线成 S 形，加强立绘的动态感，丰富画面。

在视觉引导线的终点添加细节，增加视觉趣味点。

配色 point

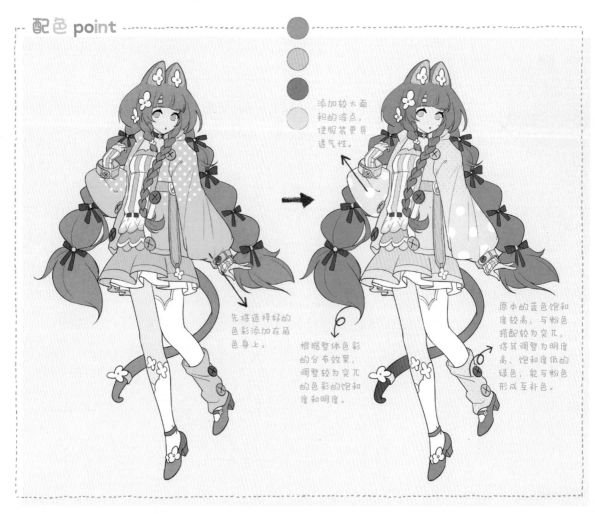

添加较大面积的波点，使服装更具透气性。

先将选择好的色彩添加在角色身上。

根据整体色彩的分布效果，调整较为突兀的色彩的饱和度和明度。

原本的蓝色饱和度较高，与粉色搭配较为突兀，将其调整为明度高、饱和度低的绿色，能与粉色形成互补色。

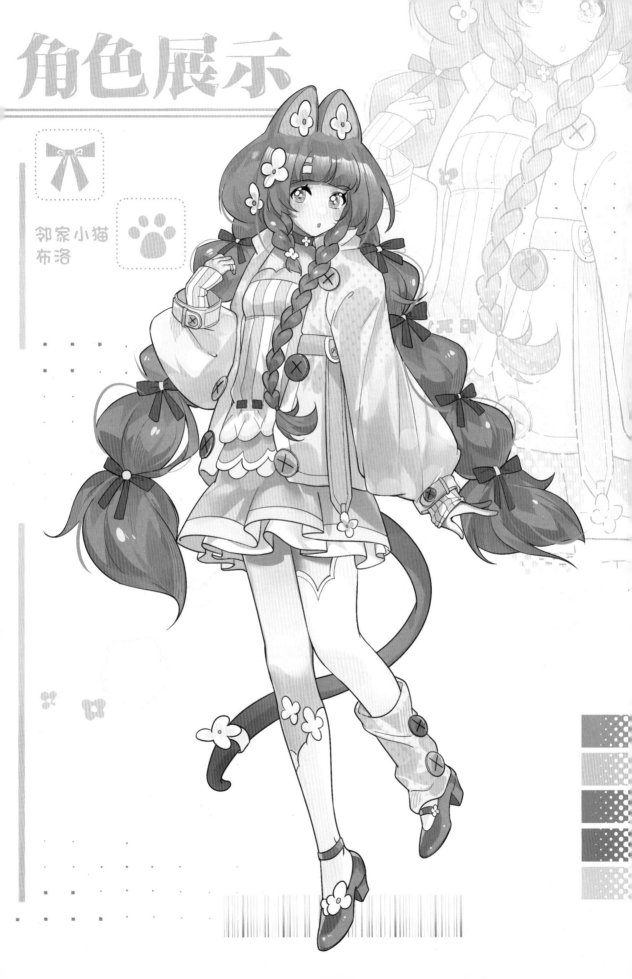

邻家小猫
布洛

3.7 × 街头潮流卡缪

这个繁华的城市是时尚和潮流的汇聚地，来自各地的年轻人都顺着潮流追赶到这里，一只小恶魔悄然融入其中。乐观外向的他很快有了很多好朋友，他爱上了滑滑板，参与各种大大小小的滑板比赛成了他的日常生活。

● OC 设定与元素归纳

这次要设计具有街头感的时尚角色，但角色的身份又是小恶魔，我认为这两者比较对立，如何结合这两者？

其实这两者并不对立哦，具有街头感的时尚角色大多数都是普通的人，即使穿着漂亮的衣服也会没有亮点，但为角色加上小恶魔的角或尾巴等元素，可以使其更有故事感。

▶ OC 笔记

姓名： 卡缪

性别： 男

年龄： 19 岁

种族： 小恶魔

身高： 175cm

身份 / 职业： 滑板玩家

阵营： 无

能力： 能够变成小蝙蝠飞走

爱好： 玩滑板、和朋友聚会

喜欢的东西： 各种新潮的配饰

性格： 开朗乐观，对比赛有极强的好胜心

印象色： 整体色调选择具有酷感的冷色，如蓝青色、蓝紫色、黑色，以及具有运动感的中性色白色

设计主题： 街头潮流

道具： 滑板、金属链条、项圈、皮质腰带、戒指等配饰

场景： 潮流时尚的街道上，闪烁着霓虹灯，有着各式各样的涂鸦

为 OC 穿上衣服

为时尚感强的角色挑选的基础服装要与日常服装区分开。卡缪是具有街头感的角色，我们为其选择一些运动感强、舒适感强、酷感强的服装会更好。

▶ OC 笔记

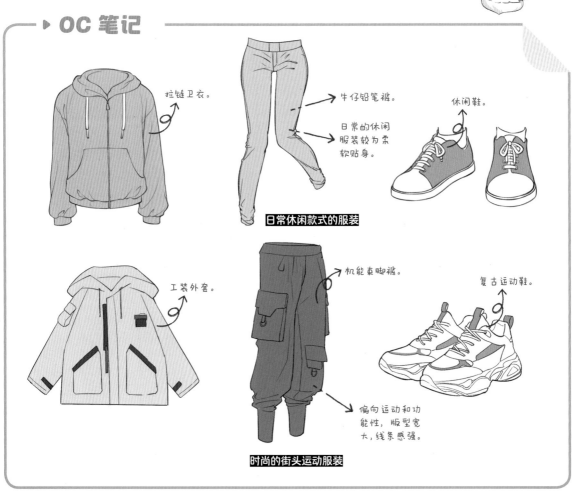

拉链卫衣。

牛仔铅笔裤。

日常的休闲服装较为柔软贴身。

休闲鞋。

日常休闲款式的服装

工装外套。

机能束脚裤。

复古运动鞋。

偏向运动和功能性，版型宽大，线条感强。

时尚的街头运动服装

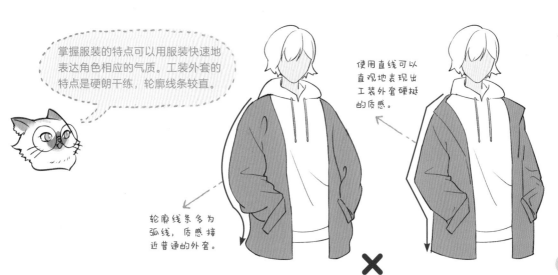

掌握服装的特点可以用服装快速地表达角色相应的气质。工装外套的特点是硬朗干练，轮廓线条较直。

使用直线可以直观地表现出工装外套硬挺的质感。

轮廓线条多为弧线，质感接近普通的外套。

选择了合适的服装后，需要根据角色性格和风格为服装添加细节和装饰，以提升服装传达的信息密度，让服装"会说话"，成为展现角色魅力的工具。

普通的外套细节较少，信息密度较低。

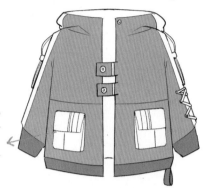

丰富口袋、外套两侧等部分，补充外套细节。这没有大幅度改变外套的风格和款式，却提高了信息密度。

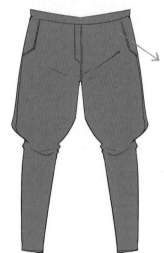

机能束脚裤注重功能和舒适感，没有太多配饰。

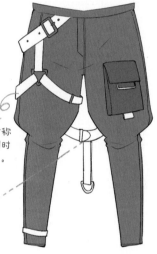

增加绑带和不对称的配饰，可强调时尚和随性的酷感。

绘画时可以不用太在意配饰对运动的影响，以增强视觉感受为先。

▶ OC 笔记

能增加时尚感和酷感的配饰

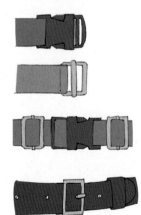

各种材质的绑带

各种形状的扣

方形口袋或小包

用配饰强调 OC 的爱好

我们在设计角色外观时，应厘清当前角色的爱好，并在选择配饰时尽量表现出角色的这些爱好，放大配饰的特性，使其与周围其他物品形成差异，从而强调我们想要展示的东西。

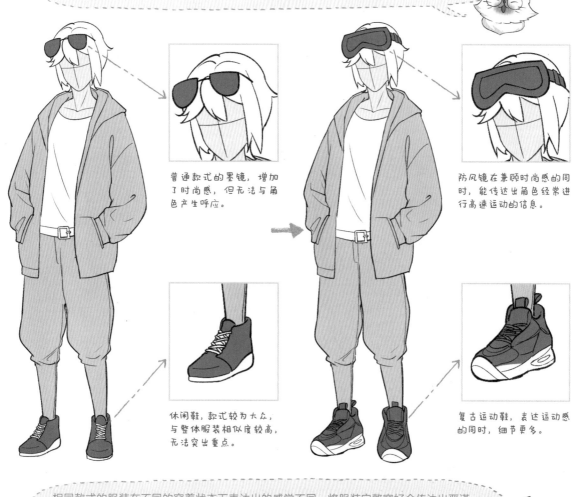

普通款式的墨镜，增加了时尚感，但无法与角色产生呼应。

防风镜在兼顾时尚感的同时，能传达出角色经常进行高速运动的信息。

休闲鞋，款式较为大众，与整体服装相似度较高，无法突出重点。

复古运动鞋，表达运动感的同时，细节更多。

相同款式的服装在不同的穿着状态下表达出的感觉不同，将服装完整穿好会传达出严谨、守规矩、内向的感觉，打开的衣襟或不对称的穿着会传达出随性、自由、外向的感觉。

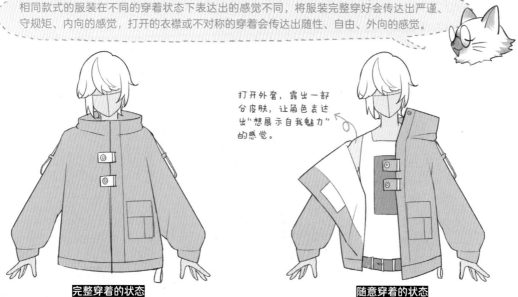

打开外套，露出一部分皮肤，让角色表达出"想展示自我魅力"的感觉。

完整穿着的状态

随意穿着的状态

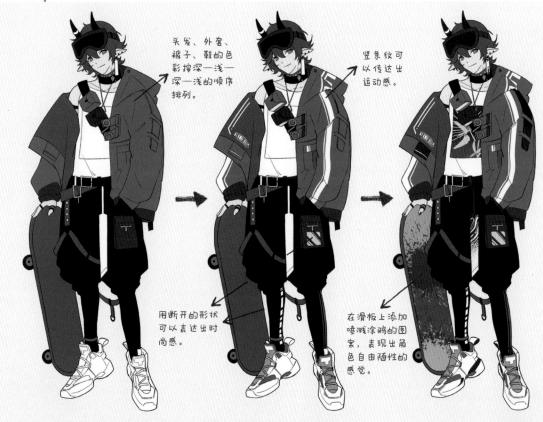

头发、外套、裤子、鞋的色彩按深—浅—深—浅的顺序排列。

竖条纹可以传达出运动感。

用断开的形状可以表达出时尚感。

在滑板上添加喷溅涂鸦的图案,表现出角色自由随性的感觉。

按照配色对服装整体进行色彩填充,在深色的区域中插入浅色,形成色彩节奏对比。

在服装上用浅色绘制一些纹路和细节,以提升服装的丰富程度。

在服装的小面积处加入高饱和色,以打破沉闷感,并使用渐变色表达时尚极简的感觉。

我们可以在头部、腰部等视觉中心部位增加一些细碎的配饰和高饱和色,如耳钉、发卡、银链、绑带等,但切记立绘的细节不能增加得过多。

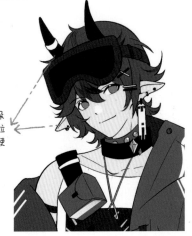

在角色的角、耳朵等较为特殊的部位增加配饰,可以使角色更加醒目。

角色展示

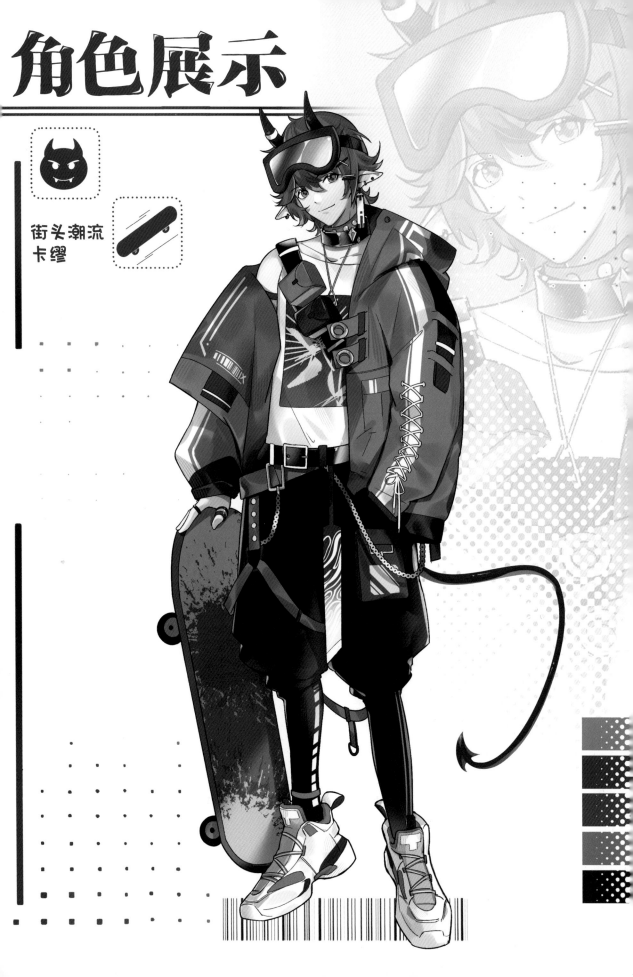

3.8 × 时空旅者卡尔夏

传闻在蒸汽时代最辉煌的时候，可使人穿越时间和空间的传送门已经出现了。现在的人们只当这是小说中的桥段，然而一位孤独的发明家兼小说家却踏过由金色齿轮组成的传送门，在各个时空观测世界的发展，并把它们都写成了小说。她常停留在时间凝滞的蒸汽时代，因无法放下对过去的眷恋，即使不停地穿梭旅行，她最后还是会回到蒙尘的旧时光……

● OC 设定与元素归纳

这次设定的时代背景比较具体，需要较多地表达具有时代感的内容，但这样会不会减弱设计的新颖感呢？

在固定时代背景下的角色，其服装风格的确较为受限，但我们可以在配饰和道具上体现出新颖感。

▶ OC 笔记

姓名： 卡尔夏

性别： 女

年龄： 29 岁

种族： 人类

身高： 170cm

身份/职业： 发明家、小说家

阵营： 无

能力： 制造时光机穿越时空

爱好： 写小说、旅行

喜欢的东西： 打字机

性格： 活泼热情却不失优雅，心思细腻，对充满未知的旅途感到兴奋

印象色： 蒸汽时代的印象色是棕色、金黄色，搭配用于过渡的砖红色和用于对比的蓝色

设计主题： 时空旅者

道具： 金属齿轮、皮带、手杖、稿纸、机器仪表盘

场景： 由齿轮组成的传送门打开了，时空旅者渐渐从紫色的时间旋涡里显露身形

设计具有年代感和地域性的服装

具有蒸汽朋克风格的元素有齿轮、英式礼服、皮带、礼帽、怀表等，这些元素很多、很繁杂，该如何分类呢？

大致包括由年代、地域限定的制式服装和单纯的元素点缀。这二者有所不同，例如英式礼服是制式服装，而齿轮和皮带是元素点缀，这二者在设计时都是不可或缺的。

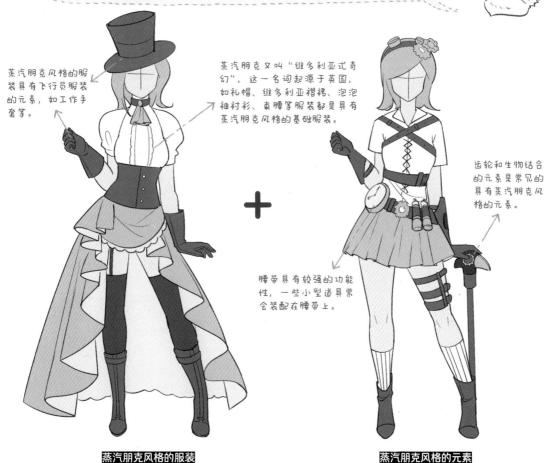

蒸汽朋克风格的服装具有飞行员服装的元素，如工作手套等。

蒸汽朋克又叫"维多利亚式奇幻"，这一名词起源于英国，如礼帽、维多利亚褶裙、泡泡袖衬衫、束腰等服装都是具有蒸汽朋克风格的基础服装。

齿轮和生物结合的元素是常见的具有蒸汽朋克风格的元素。

腰带具有较强的功能性，一些小型道具常会装配在腰带上。

蒸汽朋克风格的服装　　　　　　　　　　　**蒸汽朋克风格的元素**

只穿着具有蒸汽朋克风格的服装，角色的细节和幻想感会不足，而只在普通服装上添加蒸汽朋克风格的元素，角色整体造型传达的气氛会较弱。只有设计兼具年代感和地域性的服装，才能使角色造型更完整、贴切。

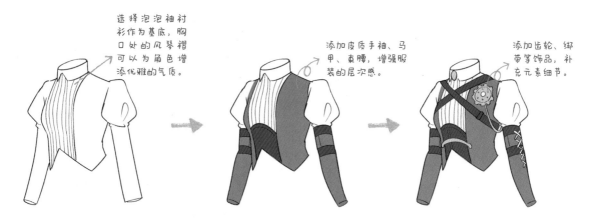

选择泡泡袖衬衫作为基底，胸口处的风琴褶可以为角色增添优雅的气质。

添加皮质手袖、马甲、束腰，增强服装的层次感。

添加齿轮、绑带等饰品，补充元素细节。

可以根据角色的性格来展现裙子不同的状态。例如内向的角色比较好静，裙子褶皱起伏小；而活泼的角色比较好动，裙子褶皱起伏大。

内向的角色的裙子

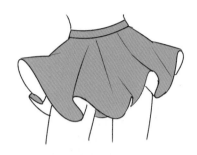

活泼的角色的裙子

● 寻找轮廓相同的代替物

搭配短裙后，感觉服装的年代感、地域性都缺失了一些，有没有既保留短裙，又表现蒸汽朋克风格的方法呢？

欧式的礼服裙往往都配有裙撑，它和裙子的轮廓往往是一致的，我们可以使用裙撑来搭配短裙。

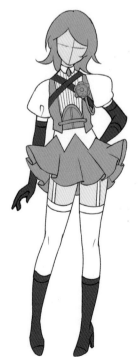

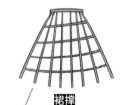

裙撑

裙撑是一种能使外面裙子蓬松鼓起的衬架，极具空间感和可塑性。

英伦风格长裙

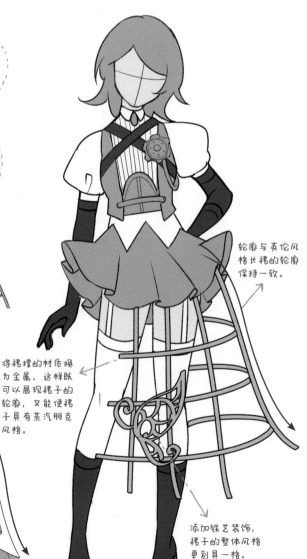

轮廓与英伦风格长裙的轮廓保持一致。

将裙撑的材质换为金属，这样既可以展现裙子的轮廓，又能使裙子具有蒸汽朋克风格。

添加铁艺装饰，裙子的整体风格更别具一格。

● 主题元素搭配独特配饰

该设计的主题元素是齿轮，我们在设计配饰或道具时可以重复使用，这样既丰富细节，又强调主题。

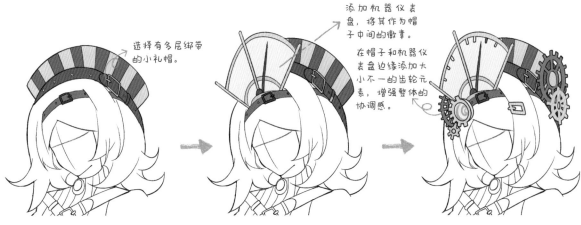

选择有多尾绑带的小礼帽。

添加机器仪表盘，将其作为帽子中间的徽章。

在帽子和机器仪表盘边缘添加大小不一的齿轮元素，增强整体的协调感。

表明小说家身份的元素还没有加进去，我本来想将打字机和手杖结合在一起，但感觉太麻烦了，有没有简单一点的表达方式呢？

合理放置元素更能直白地传达元素信息。我们可以换一个思路，思考一下纸张放置的位置，如报纸袋、文件夹等。

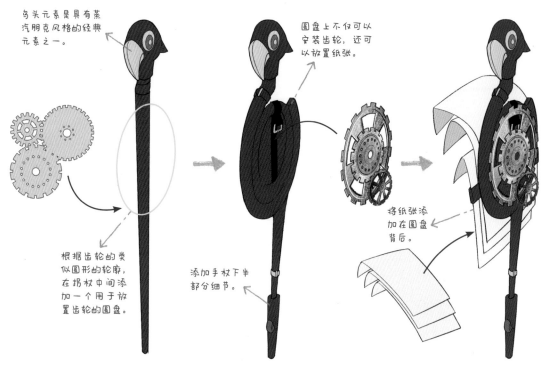

鸟头元素是具有蒸汽朋克风格的经典元素之一。

圆盘上不仅可以安装齿轮，还可以放置纸张。

根据齿轮的类似圆形的轮廓，在拐杖中间添加一个用于放置齿轮的圆盘。

添加手杖下半部分细节。

将纸张添加在圆盘背后。

配色 point

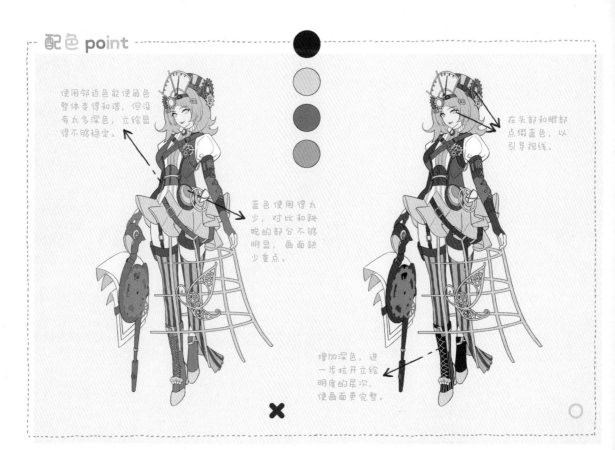

使用邻近色能使角色整体变得和谐，但没有太多深色，立绘显得不够稳定。

蓝色使用得太少，对比和跳跃的部分不够明显，画面缺少重点。

在头部和眼部点缀蓝色，以引导视线。

增加深色，进一步拉开立绘明度的层次，使画面更完整。

✕

〇

感觉角色还是有些单调，无法突出她的特点，怎么简单地用齿轮元素表现出角色穿越时空的感觉呢？

使用简单的椭圆和类似虫洞的螺旋特效在角色脚下绘制一个传送门，在周围添加几个齿轮，表达时间的流转。

齿轮的形状和运动方式和钟表相似，因此可以用齿轮来表达时间的流转。

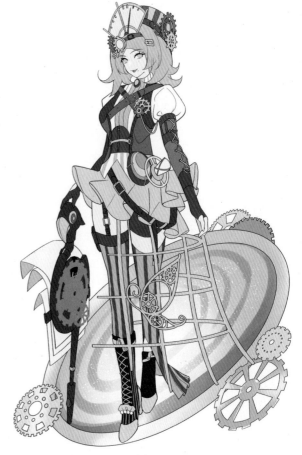

角色展示

时空旅者
卡尔夏

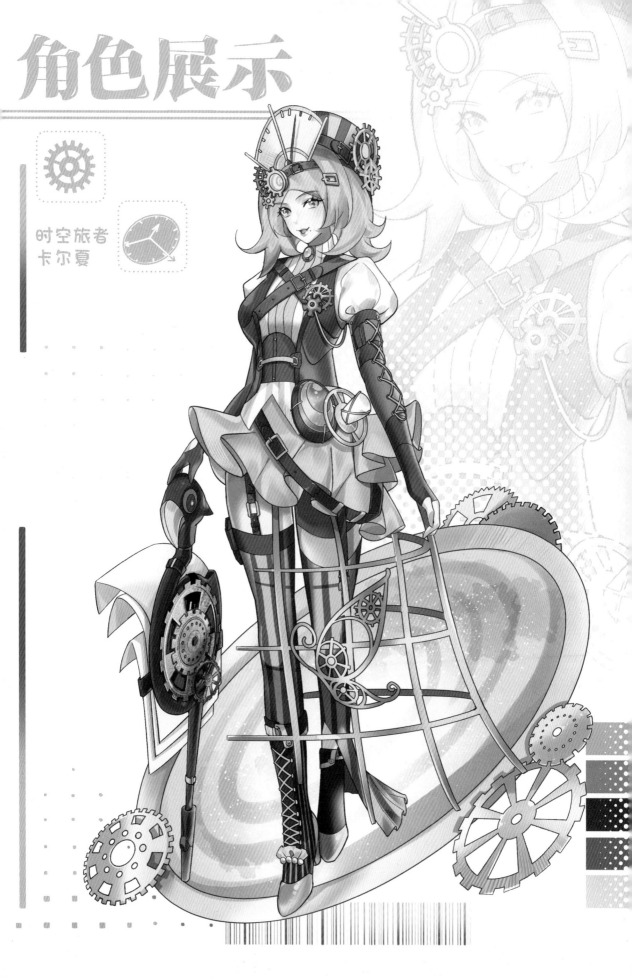

3.9 × 实验室先锋墨陨

在由能源枯竭引发的一系列事件发生之后，许多动物因辐射产生了变异，土地和水资源的污染威胁人类生存。掌握着高科技的能源研究所开始培养一线的战斗人员，负责保护人类安全，采集并记录污染样本。电能部门里一位不苟言笑的研究员研发出了一个高压电弧装置，这为缺乏电能的地区带去希望。

● OC 设定与元素归纳

这次设定的是未来的废土场景，角色是高科技研究人员，这类风格的角色服装该从什么地方入手进行设计呢？

在废土场景下，环境和科技水平都与如今不同，在材质上的区别则更加明显，所以我们应该从材质上入手设计。比如工业材料，诸如橡胶、塑料、合成纤维等，或是高科技材料，诸如半透明 PVC、荧光材料、机械金属等都可以作为服装元素出现。

▶ OC 笔记

姓名： 墨陨

性别： 男

年龄： 24 岁

种族： 人类

身高： 178cm

身份/职业： 能源研究员

阵营： 电能部门

能力： 战斗、清理污染资源

爱好： 维护设备

喜欢的东西： 薄荷糖

性格： 一丝不苟，严谨科学，时刻保持大脑的清醒和理性

印象色： 以白色为印象色，搭配薄荷的蓝绿色、用于对比的黄色和用于表现人物沉稳感的黑色

设计主题： 实验室先锋

道具： 工牌、防毒面具、武装背包、全息投影眼镜、自锁式扎带

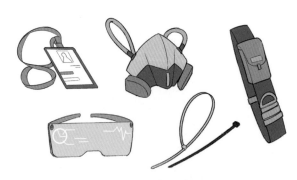

场景： 荒芜的废墟一角，散布着各种建筑废料和气罐、油罐等工业垃圾

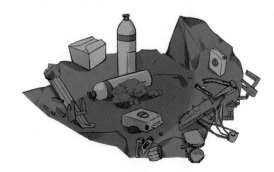

为 OC 穿上衣服

墨陨所处的环境恶劣，我们在表现他科研人员身份的同时，还需要为其添加防护用具，如隔离污染和毒物的手套和一体式长靴等，此外，服装也要方便活动。

▶ OC 笔记

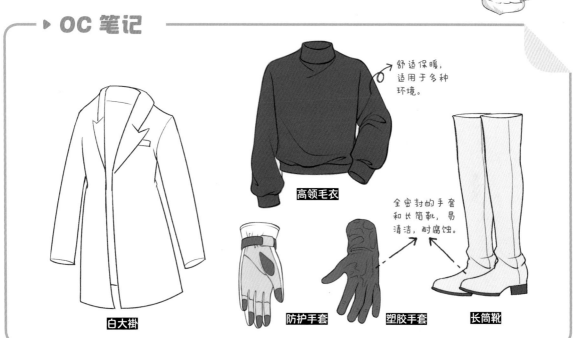

舒适保暖，适用于多种环境。

高领毛衣

全密封的手套和长筒靴，易清洁，耐腐蚀。

白大褂

防护手套

塑胶手套

长筒靴

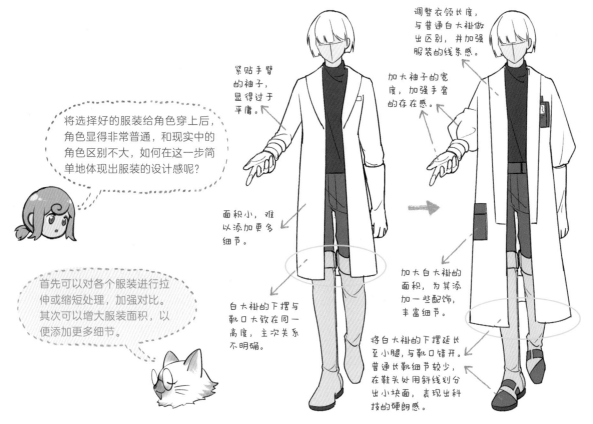

将选择好的服装给角色穿上后，角色显得非常普通，和现实中的角色区别不大，如何在这一步简单地体现出服装的设计感呢？

首先可以对各个服装进行拉伸或缩短处理，加强对比。其次可以增大服装面积，以便添加更多细节。

紧贴手臂的袖子，显得过于平庸。

面积小，难以添加更多细节。

白大褂的下摆与靴口大致在同一高度，主次关系不明确。

调整衣领长度，与普通白大褂做出区别，并加强服装的线条感。

加大袖子的宽度，加强手套的存在感。

加大白大褂的面积，为其添加一些配饰，丰富细节。

将白大褂的下摆延长至小腿，与靴口错开。普通长靴细节较少，在鞋头处用斜线划分出小块面，表现出科技的硬朗感。

斜向剪裁增加特殊感

对于开襟的服装，我们可以通过调整衣襟的开合方向来改变服装的剪裁方式，也可以通过叠加或改变单侧长短的方式，将线与面的组合复杂化，使服装变得与众不同。

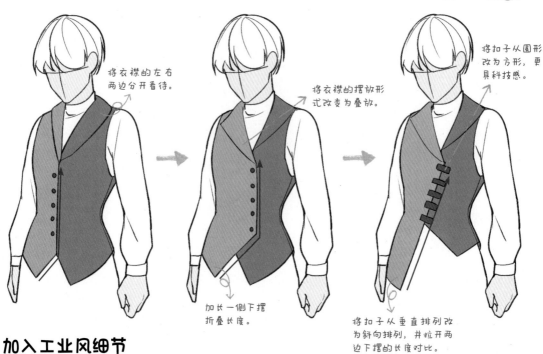

将衣襟的左右两边分开看待。

将衣襟的摆放形式改变为叠放。

将扣子从圆形改为方形，更具科技感。

加长一侧下摆折叠长度。

将扣子从垂直排列改为斜向排列，并拉开两边下摆的长度对比。

加入工业风细节

在服装上增加一些工业风细节，例如防拆扣、自锁式扎带、粘扣带等，可以强调角色造型的工业风特征。这些工业风细节可以反复出现，一般不会喧宾夺主。

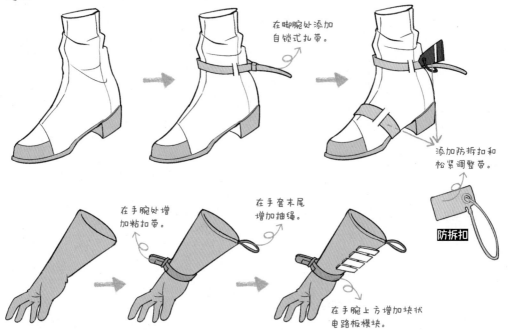

在脚腕处添加自锁式扎带。

添加防拆扣和松紧调整带。

防拆扣

在手腕处增加粘扣带。

在手套末尾增加抽绳。

在手腕上方增加块状电路板模块。

未来机械风格的手杖的特点是直线棱角比较多，所以在设计时，我们可以先画出简单的图形，再使用更小的几何图形进行连接和分区。

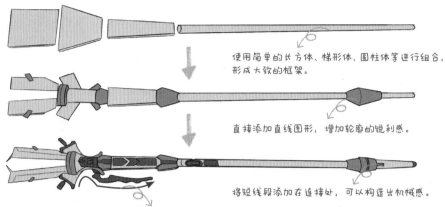

使用简单的长方体、梯形体、圆柱体等进行组合，形成大致的框架。

直接添加直线图形，增加轮廓的锐利感。

将短线段添加在连接处，可以构造出机械感。

使用不对称的方式添加小型机械结构，增加轮廓变化。

● 用减法来强调

我参考了很多工业风和机能战斗风格的素材，给角色添加了很多元素，为了保持角色的帅气形象，我还为其选择了更贴身的背心，但是总感觉哪里不对，比如精心设计的手杖好像不那么显眼了……

现在角色和道具的主次关系混乱，立绘整体的信息密度很高，因此最想展示的手杖就不那么显眼了。这时候我们需要减少主体周围的设计，以强调主体。

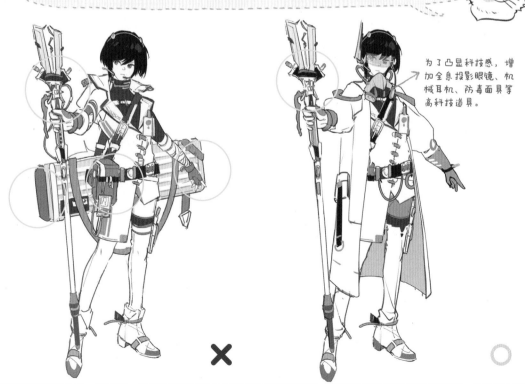

为了凸显科技感，增加全息投影眼镜、机械耳机、防毒面具等高科技道具。

手杖周围的配饰过于复杂，道具箱、绑带和腰包使角色的信息密度变得很高，但想要突出的手杖却并不显眼。清除手杖周围的配件，将道具箱、绑带等次要元素全都去掉，使角色更加简洁，从而突出手杖，角色形象也更符合其身份。

配色 point

工业机能风格的配色特点是黑白灰占比比较大，再加一种主题色进行强调，我们可根据自己想要强调的部分来确定配色方案。

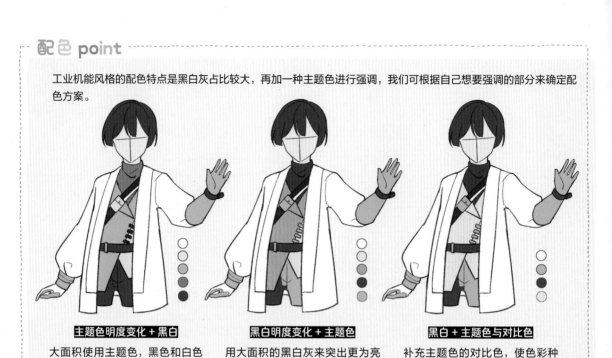

主题色明度变化＋黑白

大面积使用主题色，黑色和白色用来点缀和调节。

黑白明度变化＋主题色

用大面积的黑白灰来突出更为亮眼的主题色。

黑白＋主题色与对比色

补充主题色的对比色，使色彩种类更丰富。

灰色较多，画面显得较为生硬死板。

服装整体为白色，又点缀小面积的灰色，色彩缺乏亮点。

用主题色代替部分灰色，形成电子发光效果，增加生动感。

将小面积的灰色更改为更为醒目的绿色，改变马甲一侧的颜色，强调特殊的斜向剪裁方式。

✕

〇

服装层次和小面积区域较多时，可使用明度相近的大面积色块将服装层次区分开，再用饱和度高的色彩点缀小面积区域。

94

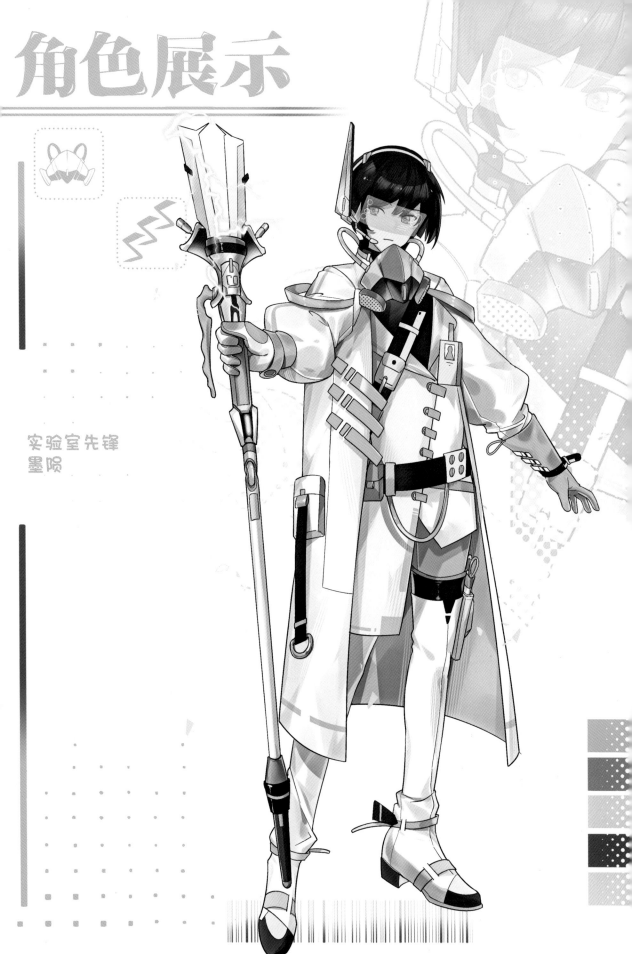

实验室先锋
墨陨

3.10 × 未来歌姬乌塔 3 号

在科技高速发展的未来，人类数量日益稀少，为了维持生存，大量机器人被研发出来并投入使用，替代人类工作。几百年后，人类已经旅居到遥远的星系，地球上只剩下机器人，他们仿照着人类的样子，学习人类的动作，咏唱人类的歌谣，试图感受到一丝真正的情感……

● OC 设定与元素归纳

这次要表达的主体是科技感十足的机器人，我觉得机器人的机械造型比较整洁简单、规范单一，该如何将机器人设计得更特殊有趣呢？

我们可以先设定人类角色，再将其"改造"成机器人。该角色要有很多专属于人类的特征，例如会唱歌，强烈的对比会带来趣味感。

▶ OC 笔记

姓名： 乌塔 3 号

性别： 无

年龄： 8 岁

种族： 智慧机械生命体

身高： 160cm

身份 / 职业： 天使型歌手

阵营： 机械生命

能力： 唱歌、跳舞

爱好： 无

喜欢的东西： 观众的喝彩

性格： 亲和可爱、娴静温柔，但她在极小的概率下会表露出落寞的表情，原因未知

印象色： 将充满少女感的淡粉色和科技感十足的紫色作为主色调，搭配高饱和的蓝色

设计主题： 未来歌姬

道具： 机械臂、数据线、耳机、电路板、条形码

场景： 一众机器人观众簇拥下的舞台

• 为 OC 穿上衣服

在设计机器人前，先要设计出人类角色，歌手的服装特点包括可爱华丽、层次多、装饰感强、实用性较差。

▶ OC 笔记

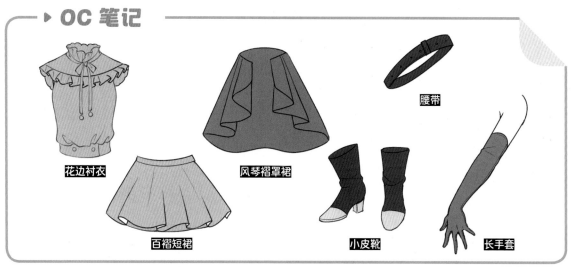

花边衬衣

百褶短裙

风琴褶罩裙

腰带

小皮靴

长手套

将现实中的普通服装转变为机械科技风格的服装有两种方法：第一种是改变材质，将服装的材质转变为透明塑料、金属等；第二种是增加机械科技风格的图案。

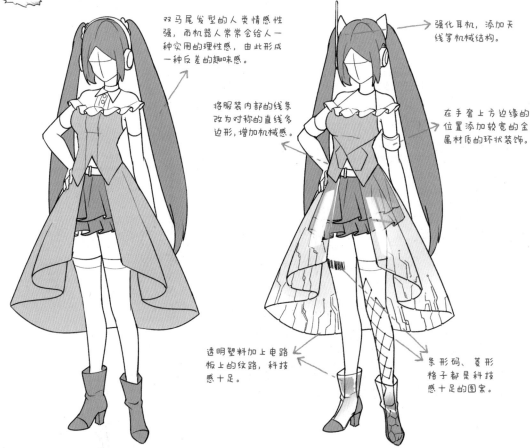

双马尾发型的人类情感性强，而机器人常常会给人一种实用的理性感，由此形成一种反差的趣味感。

将服装内部的线条改为对称的直线多边形，增加机械感。

强化耳机，添加天线等机械结构。

在手套上方边缘的位置添加较宽的金属材质的环状装饰。

透明塑料加上电路板上的纹路，科技感十足。

条形码、菱形格子都是科技感十足的图案。

● 塑造机器人的要点

在开始设计机器人时，将它的身体构造和人类的进行比较，我们就可以发现机器人与人类最大的不同之处就是体块明确、活动关节外露、曲面少、直线与平面结构多。

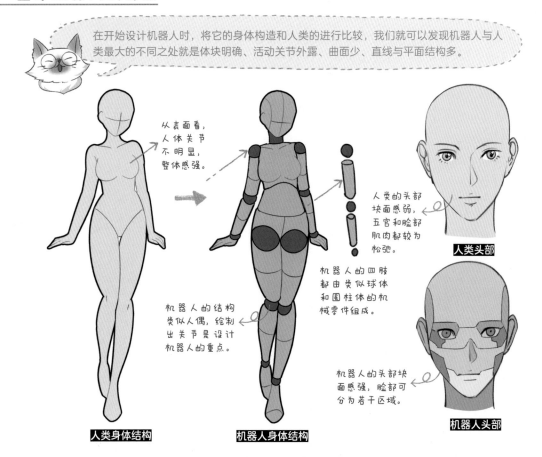

从表面看，人体关节不明显，整体感强。

人类的头部块面感弱，五官和脸部肌肉都较为松弛。

人类头部

机器人的四肢都由类似球体和圆柱体的机械零件组成。

机器人的结构类似人偶，绘制出关节是设计机器人的重点。

机器人的头部块面感强，脸部可分为若干区域。

机器人头部

人类身体结构　　**机器人身体结构**

如果想着重表达角色的机器人身份，则全身都需要添加机械结构；反之，如果想表达别的内容，机器人身份是次要的，则绘制一两条机械臂即可。

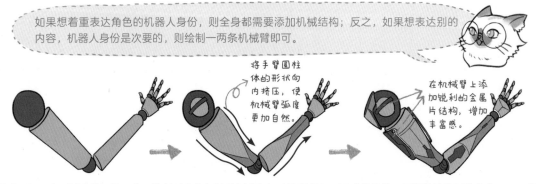

将手臂圆柱体的形状向内挤压，使机械臂弧度更加自然。

在机械臂上添加锐利的金属片结构，增加丰富感。

机械臂是机器人题材中常见的元素，绘制时先将机械臂划分为活动的关节和不活动的体块，再把体块的形状变化一下，使其拥有人类手臂的弧度感，最后添加直线型图案作为细节即可。

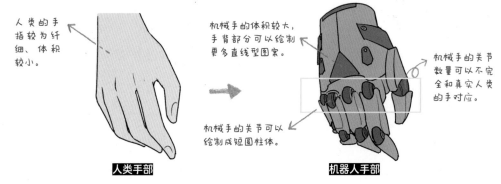

人类的手指较为纤细、体积较小。

机械手的体积较大，手背部可以绘制更多直线型图案。

机械手的关节数量可以不完全和真实人类的手对应。

机械手的关节可以绘制成短圆柱体。

人类手部　　　　**机器人手部**

在大面积空白的地方可添加宽度适中的线条，这些线条面积小，不会喧宾夺主，且设计起来较为自由，可以使用重叠、组合、卷曲、旋转等方式，质感也可以自由设定，是为画面添加灵动感的好元素。

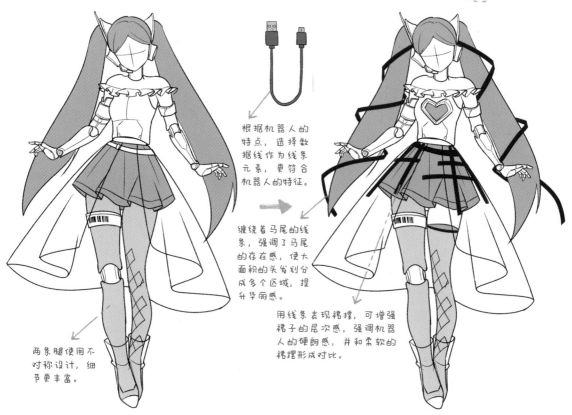

根据机器人的特点，选择数据线作为线条元素，更符合机器人的特征。

缠绕着马尾的线条，强调了马尾的存在感，使大面积的头发划分成多个区域，提升华丽感。

用线条表现裙撑，可增强裙子的层次感，强调机器人的硬朗感，并和柔软的裙摆形成对比。

两条腿使用不对称设计，细节更丰富。

● 根据身份设计复合动作

单一的动作能表现出的信息有限，我们可以分析角色机械生命和歌手两个不同的身份，提炼出各自的特点并加以融合，使角色的造型更有专属性。

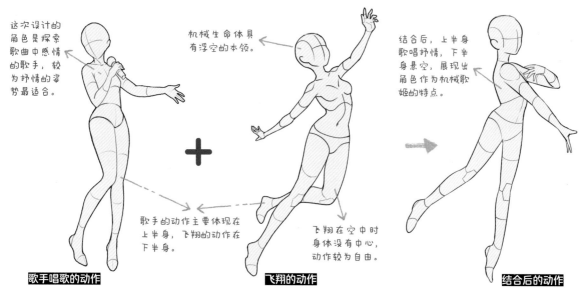

这次设计的角色是探索歌曲中感情的歌手，较为抒情的姿势最适合。

机械生命体具有浮空的本领。

结合后，上半身歌唱抒情，下半身悬空，展现出角色作为机械歌姬的特点。

歌手的动作主要体现在上半身，飞翔的动作在下半身。

飞翔在空中时身体没有中心，动作较为自由。

歌手唱歌的动作　　　**飞翔的动作**　　　**结合后的动作**

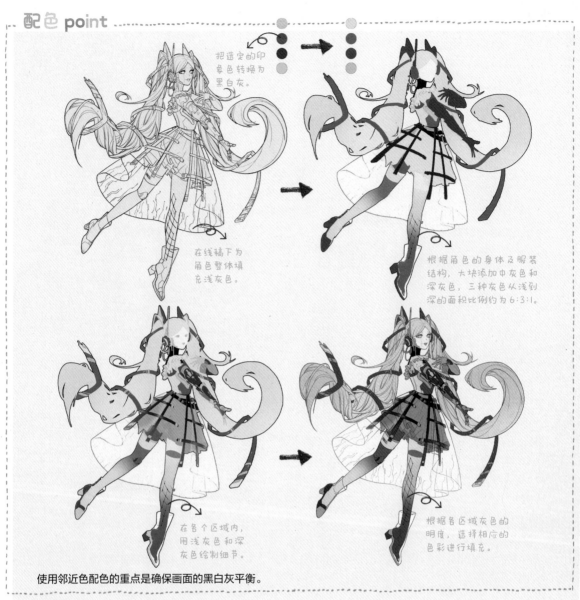

把选定的印身色转换为黑白灰。

在线稿下为角色整体填充浅灰色。

根据角色的身体及服装结构，大块添加中灰色和深灰色，三种灰色从浅到深的面积比例约为6:3:1。

在各个区域内，用浅灰色和深灰色绘制细节。

根据各区域灰色的明度，选择相应的色彩进行填充。

使用邻近色配色的重点是确保画面的黑白灰平衡。

小贴士：元素转换需要保持轮廓一致

轮廓是物体最重要的视觉特征之一，进行元素转换时保持轮廓一致可以确保转换的稳定性。

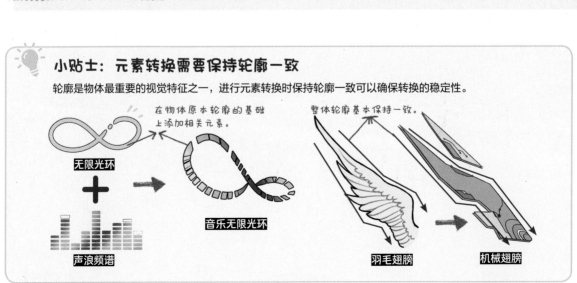

在物体原本轮廓的基础上添加相关元素。

整体轮廓基本保持一致。

无限光环

音乐无限光环

声浪频谱

羽毛翅膀

机械翅膀

角色展示

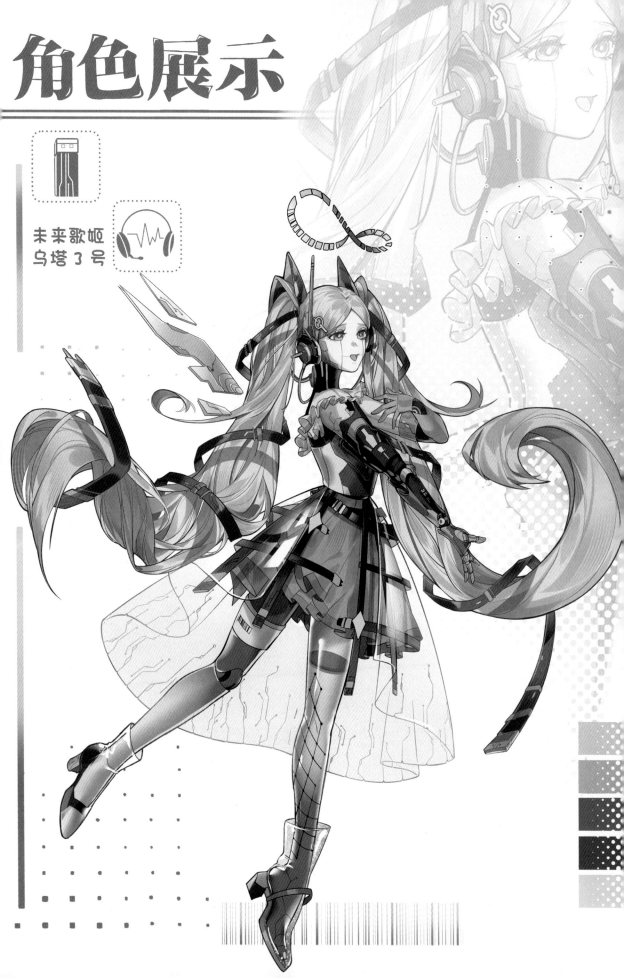

3.11 × 绣春禧狮芝彤

每到过年的时候，大街小巷张灯结彩，充满了喜庆的气息。这时人们在街头巷尾时常会看见一个戴着狮头帽的少女，哪里有热闹她就往哪里凑，尤其喜欢看舞狮表演，但一过正月十五，她就会消失得无影无踪，并且没有人记得她。直到来年的除夕，她又会踏着春雪，出现在最人声鼎沸的街道上。

● OC 设定与元素归纳

舞狮本体非常大，感觉不太好进行设计，该怎么在保持元素特点的同时使角色显得简洁明快呢？

将舞狮元素区分出主次，最具代表性的是狮头，而其他元素的代表性就弱一些，所以选择狮头部分进行设计即可。

▶ OC 笔记

姓名： 芝彤

性别： 女

年龄： 未知

种族： 化灵

身高： 158cm

身份 / 职业： 舞狮的化身

阵营： 仙界

能力： 会给人带来好运

爱好： 凑热闹

喜欢的东西： 红色的东西

性格： 活泼开朗、大方洒脱，非常喜欢去人多的地方，看到街上的舞狮表演会大声喝彩

印象色： 喜气的正红色、金色，搭配充满少女感的粉色和用于对比的碧色

设计主题： 绣春禧狮

道具： 舞狮、锦鲤、窗花、铜钱

场景： 过年时，人头攒动的街上，无数花灯高高挂起

● 为 OC 穿上衣服

 该案例和前面讲到的案例有什么区别？我感觉都是现代风格和古代风格的结合，但从视觉上来说二者还是有一些区别……

古今风格占比不同，呈现出的效果就不一样。在该案例中，现代风格占比较大，角色的服装几乎全部是现代风格的，只是搭配了一些古代的元素。

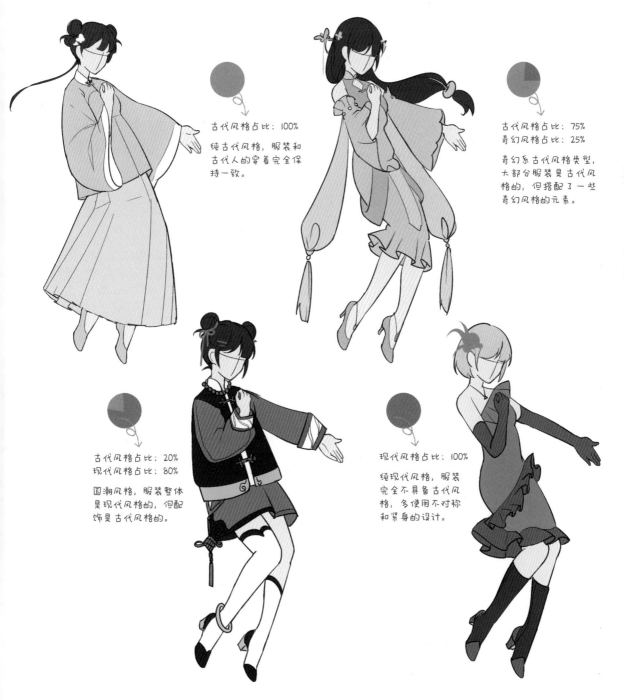

古代风格占比：100%

纯古代风格，服装和古代人的穿着完全保持一致。

古代风格占比：75%
奇幻风格占比：25%

奇幻系古代风格类型，大部分服装是古代风格的，但搭配了一些奇幻风格的元素。

古代风格占比：20%
现代风格占比：80%

国潮风格，服装整体是现代风格的，但配饰是古代风格的。

现代风格占比：100%

纯现代风格，服装完全不具备古代风格，多使用不对称和紧身的设计。

国潮风格属现代休闲风格，我们在搭配服装时需要注意体现角色活泼的性格，选择易于活动、轻便灵巧的服装。

▶ OC 笔记

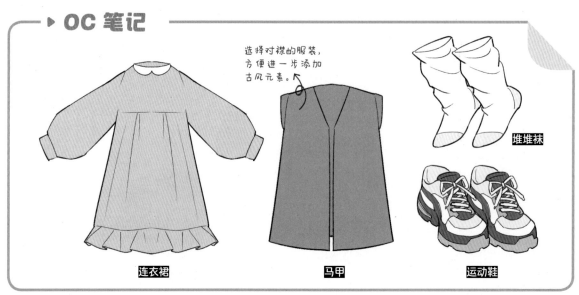

选择对襟的服装，方便进一步添加古风元素。

堆堆袜

连衣裙

马甲

运动鞋

国潮风格的服装中古风元素和现代元素出现的节奏非常重要，我们应将古风元素安排在视觉中心。

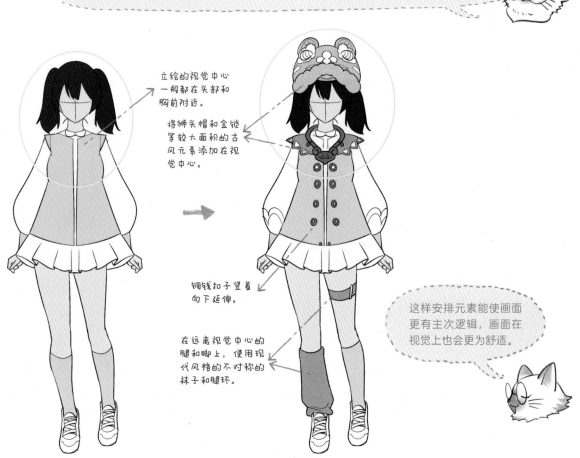

立绘的视觉中心一般都在头部和胸前附近。

将狮头帽和金锁等较大面积的古风元素添加在视觉中心。

铜钱扣子竖着向下延伸。

在远离视觉中心的腿和脚上，使用现代风格的不对称的袜子和腿环。

这样安排元素能使画面更有主次逻辑，画面在视觉上也会更为舒适。

● 传统和现代的融合

确保现代服装的款式完整，再利用古风元素对服装的各个区域进行改造，是国潮风格服装的基本设计方式。

将传统的舞狮头图案与现代的毛线帽融合。

垂下的毛绒球与贴合头部的帽子，增强了角色的可爱感和亲切感。

对襟背心加上铜钱扣子，传统感强。

增加现代风格的口袋、翻领和抽绳，丰富现代风格元素。

如何解决融合元素时生搬硬套的问题？

尽可能提炼元素的特点，寻找符合服装或配件的物品进行同功能的替换。

可以从窗花中提炼出的视觉特点有红色、轴对称、线条、镂空……

窗花

镂空元素是一种常见的服装元素，我们可以给制华丽感很强的镂空花边，替换原本的荷叶边，以增强过年时的喜庆氛围。

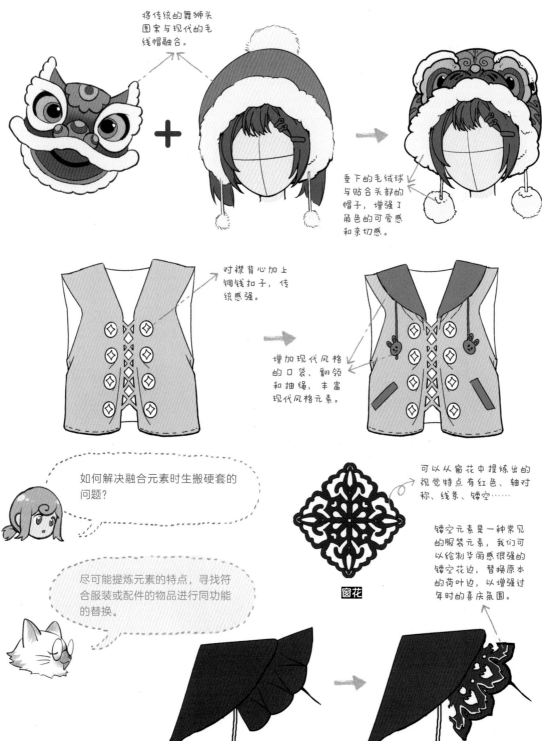

设计具有年代感和地域性的服装

这次的时间背景设置在民国，我们应根据角色的年龄为其选择合适的服装。

▶ OC 笔记

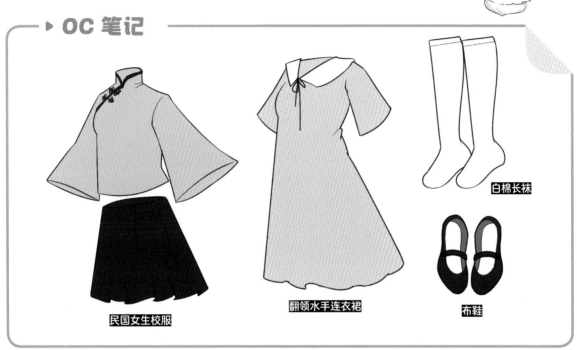

白棉长袜

民国女生校服

翻领水手连衣裙

布鞋

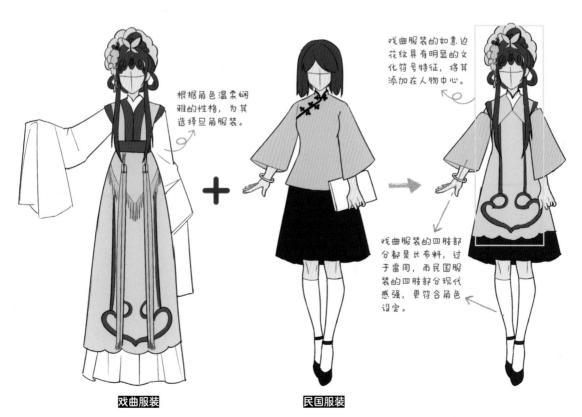

根据角色温柔娴雅的性格，为其选择旦角服装。

戏曲服装的如意边花纹具有明显的文化符号特征，将其添加在人物中心。

戏曲服装的四肢部分都是长布料，过于雷同，而民国服装的四肢部分现代感强，更符合角色设定。

戏曲服装

民国服装

为现代服饰增添古典细节

使用类比的方式添加细节有多种思路，例如为翻领水手连衣裙的翻领和蝴蝶结添加戏曲元素，使设计更加多元化。

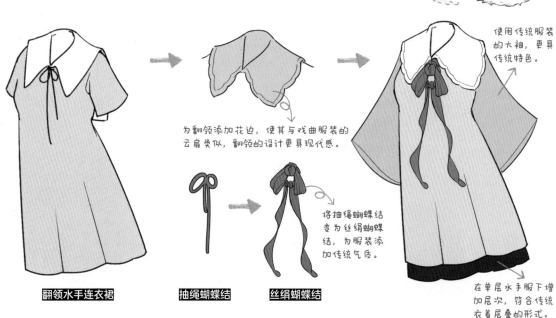

使用传统服装的大袖，更具传统特色。

为翻领添加花边，使其与戏曲服装的云肩类似，翻领的设计更具现代感。

将抽绳蝴蝶结变为丝绢蝴蝶结，为服装添加传统气质。

在单层水手服下增加层次，符合传统衣着层叠的形式。

翻领水手连衣裙　　　**抽绳蝴蝶结**　　　**丝绢蝴蝶结**

提取戏曲服装独特的图形元素，使用堆叠或拼接的方式将其添加在现代服装上，使其更贴合现代服装的形状。

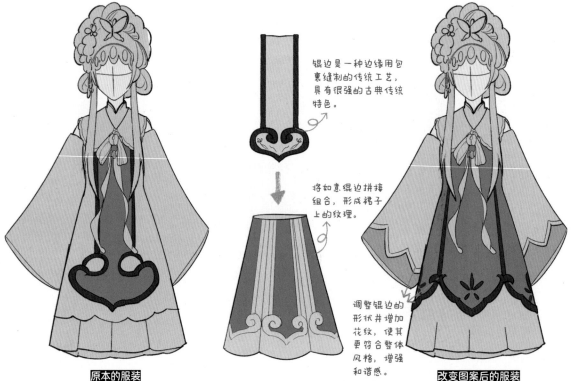

锟边是一种边缘用包裹缝制的传统工艺，具有很强的古典传统特色。

将如意锟边拼接组合，形成裙子上的纹理。

调整锟边的形状并增加花纹，使其更符合整体风格，增强和谐感。

原本的服装　　　　　　　　　　　　　　　　　　**改变图案后的服装**

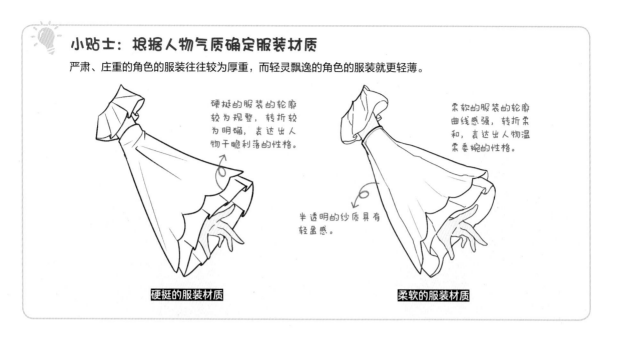
● 轮廓线决定造型的丰富感

画出轮廓线，丰富边缘的变化，可以提升造型的丰富感。制作轮廓线的起伏效果时，可以使用图形感强的主题元素，例如燕子，这样既可以增加造型的丰富感，又可以强调主题元素，一举两得。

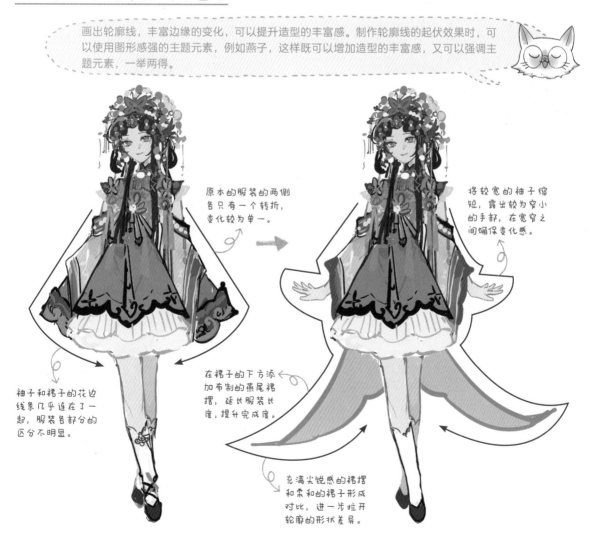

原本的服装的两侧各只有一个转折，变化较为单一。

将较宽的袖子缩短，露出较为窄小的手部，在宽窄之间确保变化感。

袖子和裙子的花边线条几乎连在了一起，服装各部分的区分不明显。

在裙子的下方添加布制的燕尾裙摆，延长服装长度，提升完成度。

充满尖锐感的裙摆和柔和的裙子形成对比，进一步拉开轮廓的形状差异。

● 独特的面部造型

带有戏曲元素的面部造型在设计时不能忽视，浓郁的妆容和狭长的五官都是其较为明显的特征。

五官造型取自普通的二次元角色，与戏曲元素的贴合度较低。

✕

将眼睛调整得更为狭长，贴近现实人物，并添加眼尾和嘴唇的妆容，进一步提升戏曲元素感。

○

配色 point

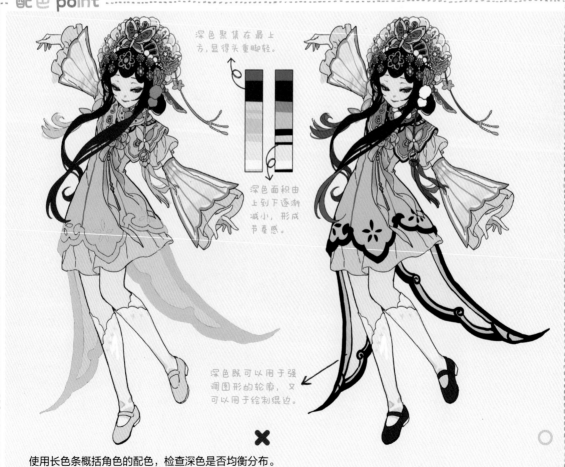

深色聚集在最上方，显得头重脚轻。

深色面积由上到下逐渐减小，形成节奏感。

深色既可以用于强调图形的轮廓，又可以用于绘制滚边。

✕

使用长色条概括角色的配色，检查深色是否均衡分布。

○

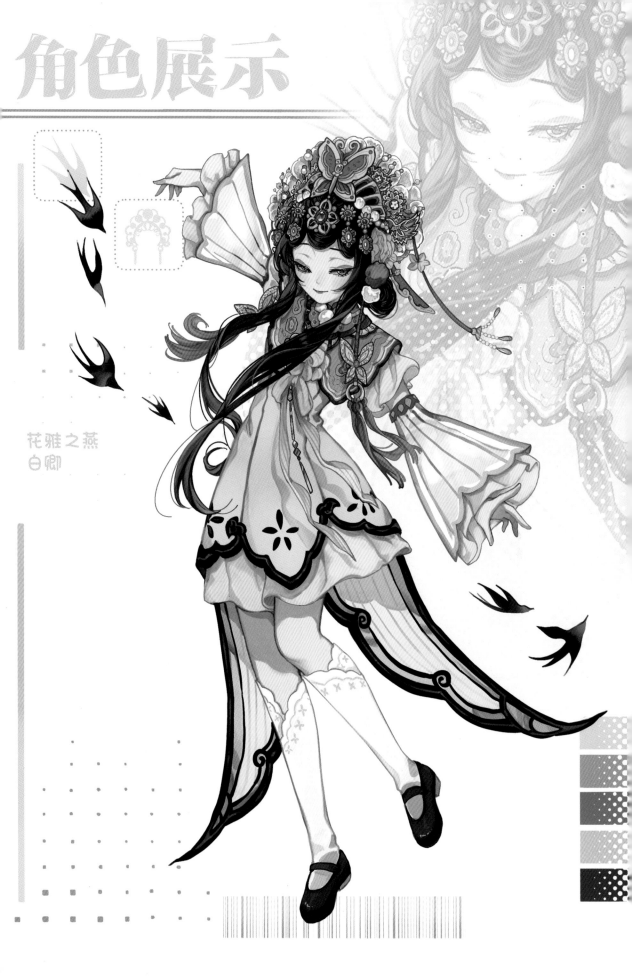

花雅之燕
白卿

3.14 × 臻宝藏客玄柏

传说中，拥有稀奇的宝物的人会在梦中遇到一位长着龙角的藏宝阁掌柜，他能一眼看出你的心思，并邀请你来与他做一桩买卖，在这桩买卖中你能获得的是你最渴望得到的东西，但买卖的达成条件由他来制定。为了与这位掌柜做买卖，人们争相寻求宝物，但即使人们带着宝物进入梦中，若宝物不属于自己，其换得的东西也不会真正属于自己。

OC 设定与元素归纳

这次的委托中的角色形象比较模糊，只有龙和藏宝阁的元素，我们可以在哪些方面进行扩充呢？

对于某种风格、年龄、性别的人，我们在心中会有一些固有的认知，例如对于喜欢宝物的成年男性，我们就会想到手串、扇子、盆景这些元素。

▶ OC 笔记

姓名： 玄柏

性别： 男

年龄： 未知

种族： 龙

身高： 182cm

身份/职业： 藏宝阁的掌柜

阵营： 龙族

能力： 可以听到人类的心声

爱好： 品茶，摆弄盆景

喜欢的东西： 没见过的宝物

性格： 成熟稳重，对任何事都处之泰然，城府极深，言谈之中带着一丝狡黠

印象色： 深沉的黑色和传统的红色，搭配华贵的金色和高雅的白色

设计主题： 臻宝藏客

道具： 龙角、扇子、手串、盆景

场景： 烟云缭绕下的神秘藏宝阁

为 OC 穿上衣服

▶ OC 笔记

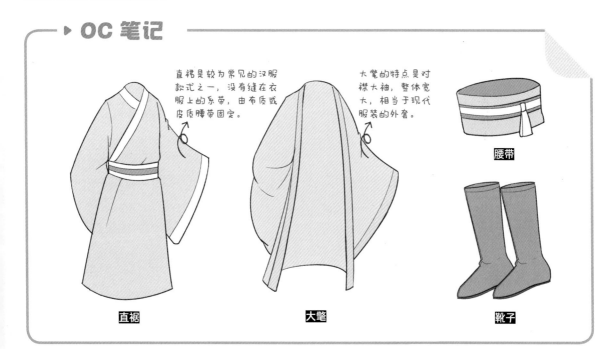

直裾是较为常见的汉服款式之一，没有缝在衣服上的系带，由布质或皮质腰带固定。

大氅的特点是对襟大袖，整体宽大，相当于现代服装的外套。

腰带

靴子

直裾

大氅

为角色穿上传统服装后，对服装进行现代化处理，并简单划分服装的区块，将服装整体概括为直线，化繁为简，为后续设计奠定基础。

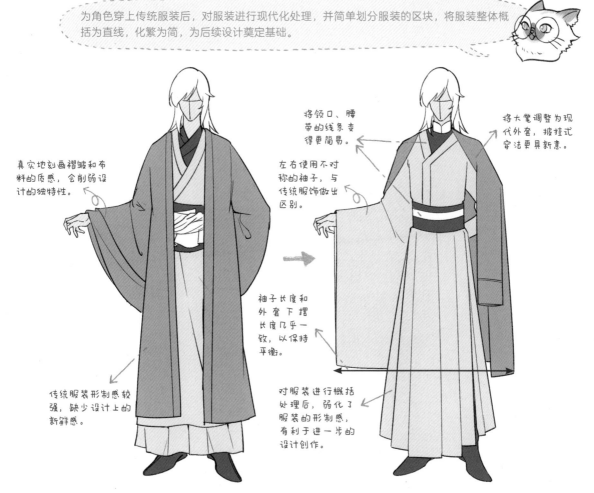

真实地刻画褶皱和布料的质感，会削弱设计的独特性。

传统服装形制感较强，缺少设计上的新鲜感。

将领口、腰带的线条变得更简易。

左右使用不对称的袖子，与传统服饰做出区别。

袖子长度和外套下摆长度几乎一致，以保持平衡。

对服装进行概括处理后，弱化了服装的形制感，有利于进一步的设计创作。

将大氅调整为现代外套，披挂式穿法更具新意。

● 中西结合的设计手法

局部增加现代西式服装的元素，可以使设计更加独特。用功能替换的方式改变细节，可以在不影响整体中式服装风格的前提下，拓展设计宽度。

增加西式服装的元素时，要先对原本的服装进行多层叠加，再替换其中一个部分，这样才能不削弱原本的中式服装风格。

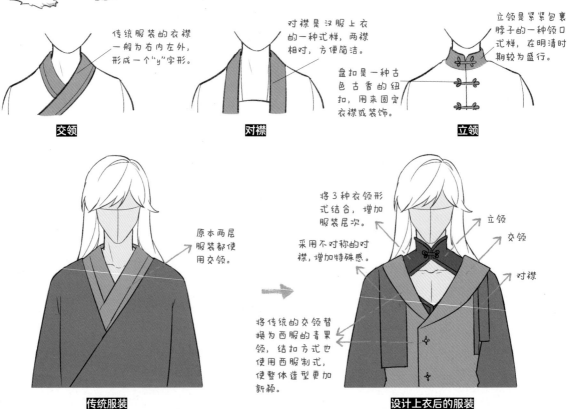

传统服装的衣襟一般为右内左外，形成一个"y"字形。

交领

对襟是汉服上衣的一种式样，两襟相对，方便简洁。

对襟

立领是紧紧包裹脖子的一种领口式样，在明清时期较为盛行。

盘扣是一种古色古香的纽扣，用来固定衣襟或装饰。

立领

原本两层服装都使用交领。

传统服装

将3种衣领形式结合，增加服装层次。

采用不对称的对襟，增加特殊感。

立领

交领

对襟

将传统的交领替换为西服的青果领，结扣方式也使用西服制式，使整体造型更加新颖。

设计上衣后的服装

对于处于视觉中心的服装，只能替换细节，但对于远离视觉中心的裤子、鞋子，可以直接将其替换为西裤和皮靴，这与外面的直裾长袍形成了现代与古代、西式与中式的对比。

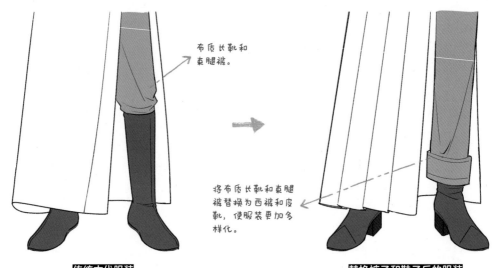

布质长靴和直腿裤。

传统古代服装

将布质长靴和直腿裤替换为西裤和皮靴，使服装更加多样化。

替换裤子和鞋子后的服装

头部往往是立绘的视觉中心之一，头部造型往往决定了观看者对角色的第一印象。我们可以在角色头部集中表现角色的种族、身份、性格等设定。

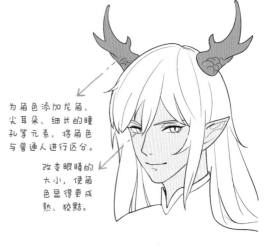

为角色添加龙角、尖耳朵、细长的瞳孔等元素，将角色与普通人进行区分。

改变眼睛的大小，使角色显得更成熟、狡黠。

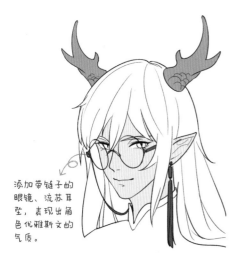

添加带链子的眼镜、流苏耳坠，表现出角色优雅斯文的气质。

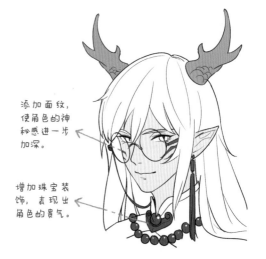

添加面纹，使角色的神秘感进一步加深。

增加珠宝装饰，表现出角色的贵气。

💡 **小贴士：用入画、出画塑造中式奇幻感**

入画在是指现实中的物体变为了画上的图案，而出画是指画上的图案变为了现实中的物体。我们在服装的图案上使用这两种方式，可以塑造虚实结合的中式奇幻感。

服装上的红叶图案与飘落的红叶形成虚实对比，给人亦真亦幻的感觉。

● 纹样分布要点

比起全身都添加均等大小的图案，着重选择一两个符合人物气质的图案，在服装的边角处进行绘制，在画面中形成疏密对比，能更明显地表现出人物的气质特点。

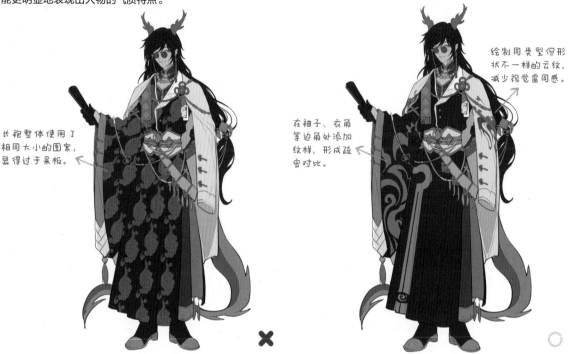

长袍整体使用了相同大小的图案，显得过于呆板。

绘制同类型但形状不一样的云纹，减少视觉雷同感。

在袖子、衣角等边角处添加纹样，形成疏密对比。

配色 point

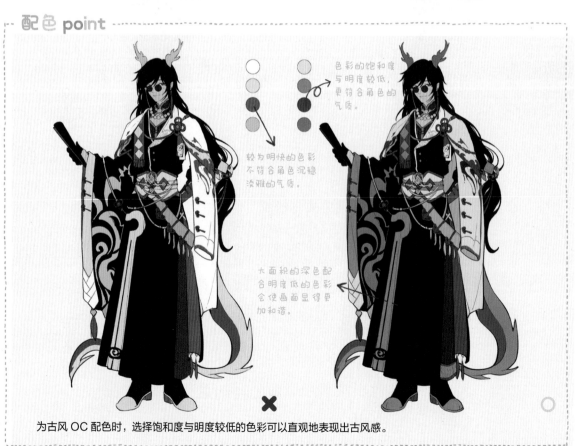

色彩的饱和度与明度较低，更符合角色的气质。

较为明快的色彩不符合角色沉稳淡雅的气质。

大面积的深色配合明度低的色彩会使画面显得更加和谐。

为古风 OC 配色时，选择饱和度与明度较低的色彩可以直观地表现出古风感。

角色展示

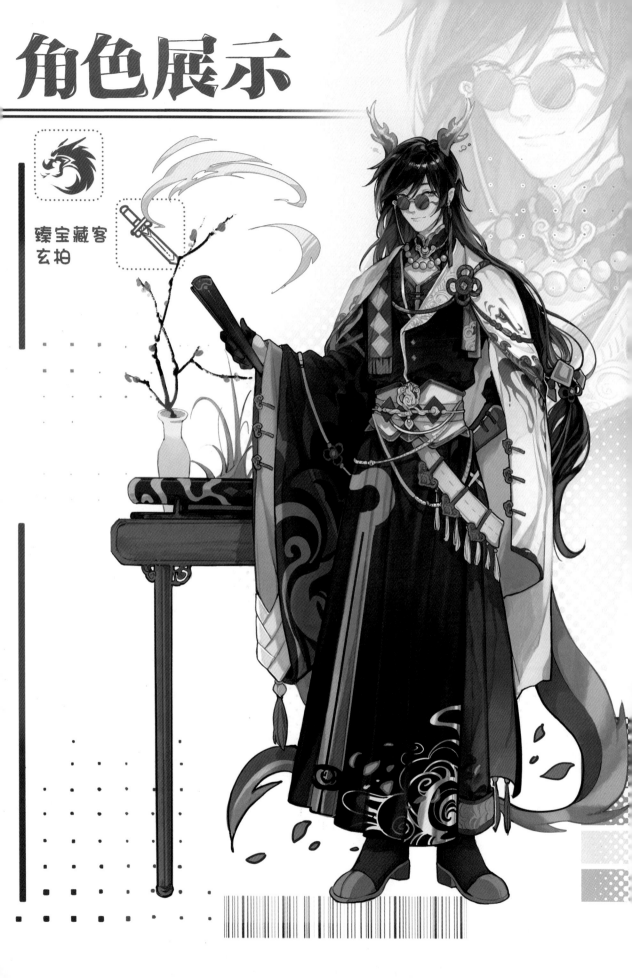

臻宝藏客
玄拍

3.15 ✕ 琳琅之音柳夕珏

在西域风沙的隐藏下，一幅无人知晓的壁画中的姣好女子静候了千年，获得了机缘的垂怜，化为了人形。她抱着古朴的乐器，去乐坊里尽情歌舞，又在晨光熹微时悄然离去，变成壁画中的人。鲜有人记得她的样子，但清雅的莲花香气却留在了她去过的地方……

● OC 设定与元素归纳

 这次的委托是描绘敦煌壁画风格的角色，我觉得这类角色的特点太过突出，反而不知道如何进行独特的设计。

我们可以选择加入别的元素，例如莲花、莲叶等，从而进行视觉变化设计，在不破坏原本气氛的基础上尽可能多地做出变化。

▶ OC 笔记

姓名： 柳夕珏

性别： 女

年龄： 30 岁

种族： 仙

身高： 168cm

身份 / 职业： 琵琶化身的舞乐师

阵营： 无

能力： 可以变成烟雾

爱好： 弹琵琶、跳舞

喜欢的东西： 熏香

性格： 待人接物彬彬有礼，但舞蹈时会展现出热情的一面

印象色： 莲花和莲叶的粉色和绿色，乐器的木质色，以及用于提亮画面的红色

设计主题： 琳琅之音

道具： 琵琶、莲花、莲叶

场景： 敦煌壁画

● 为 OC 穿上衣服

敦煌壁画中的角色服装飘逸华丽，但款式的局限性强，我们可以使用参考同文化分支下同职业、同性别的角色服装的思维方式，例如西域舞女服装，从共性和差异性中寻找灵感。

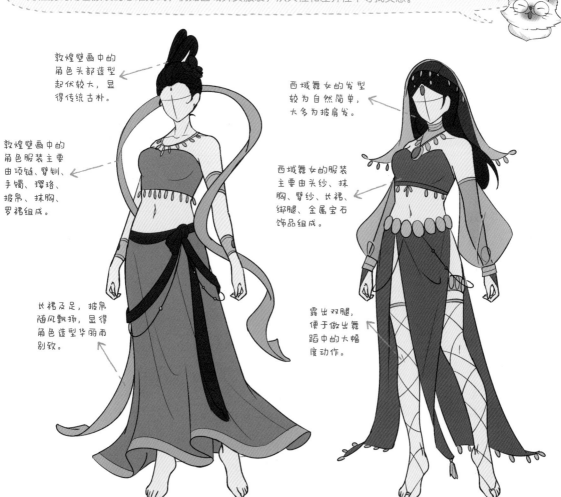

敦煌壁画中的角色头部造型起伏较大，显得传统古朴。

敦煌壁画中的角色服装主要由项链、臂钏、手镯、璎珞、披帛、抹胸、罗裙组成。

长裙及足，披帛随风飘扬，显得角色造型华丽而别致。

西域舞女的发型较为自然简单，大多为披肩发。

西域舞女的服装主要由头纱、抹胸、臂纱、长裙、绑腿、金属宝石饰品组成。

露出双腿，便于做出舞蹈中的大幅度动作。

敦煌壁画中的角色　　　　**西域舞女**

二者的相同点有：上半身的衣服是贴身的，下半身穿着宽松，露出腰部和脚部，易于展示舞姿，服装材质都薄而轻盈，点缀金属水滴串和臂环，整体气质飘逸柔美。

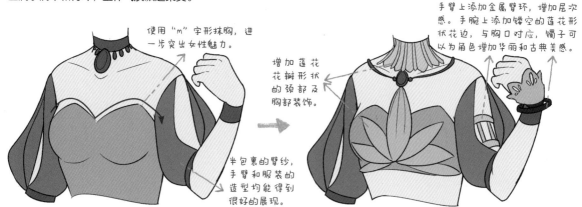

使用"m"字形抹胸，进一步突出女性魅力。

增加莲花花瓣形状的颈部及胸部装饰。

半包裹的臂纱，手臂和服装的造型均能得到很好的展现。

手臂上添加金属臂环，增加层次感。手腕上添加镂空的莲花形状花边，与胸口对应，镯子可以为角色增加华丽和古典美感。

上半身使用敦煌壁画中的角色和西域舞女都具备的抹胸和颈部装饰，而莲花元素的融入则增强了设计感。

无论是敦煌壁画中的角色还是西域舞娘，经常会显露出腿部曲线。我们可以在全遮挡和全露出之间选择折中的表达方式，半遮挡会使画面显得更有"犹抱琵琶半遮面"的朦胧美感。

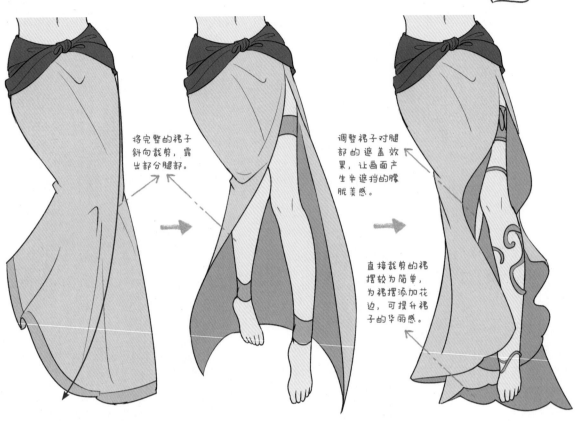

将完整的裙子斜向裁剪，露出部分腿部。

调整裙子对腿部的遮盖效果，让画面产生半遮挡的朦胧美感。

直接裁剪的裙摆较为简单，为裙摆添加花边，可提升裙子的华丽感。

普通的服装在堆叠组合后同质化程度较高，我们可以使用轮廓替换的方式，将元素的轮廓替换到服装上，这样既强调了主题，又为服装增添了生动感和特殊性。

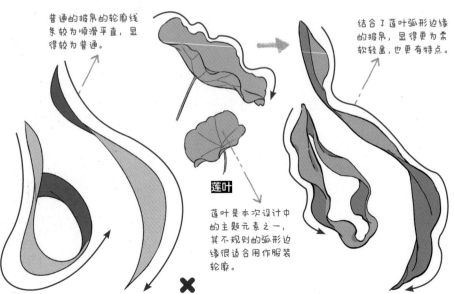

普通的披帛的轮廓线条较为顺滑平直，显得较为普通。

结合了莲叶弧形边缘的披帛，显得更为柔软轻盈，也更有特点。

莲叶

莲叶是本次设计中的主题元素之一，其不规则的弧形边缘很适合用作服装轮廓。

● 选择特有的姿势

敦煌壁画中的角色的姿势比较有特色，其悬浮状态下的动作非常具有飘逸感，同时结合弹琵琶的动作，能展现出角色优雅流畅的美感。

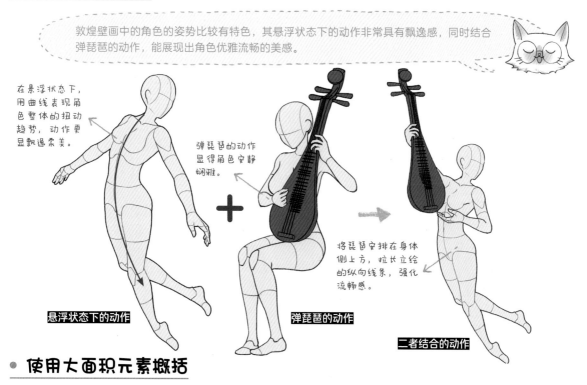

在悬浮状态下，用曲线表现角色整体的扭动趋势，动作更显飘逸柔美。

弹琵琶的动作显得角色安静娴雅。

将琵琶安排在身体侧上方，拉长立绘的纵向线条，强化流畅感。

悬浮状态下的动作

弹琵琶的动作

二者结合的动作

● 使用大面积元素概括

在描绘敦煌壁画中的角色时，飘逸的披帛是不可缺少的要素，但线条元素的引入会使立绘剪影变得更加细碎，此时我们可以使用大面积元素去整体概括，轻柔的纱不仅可以用于表现飘逸感，还能展示出角色的朦胧美。

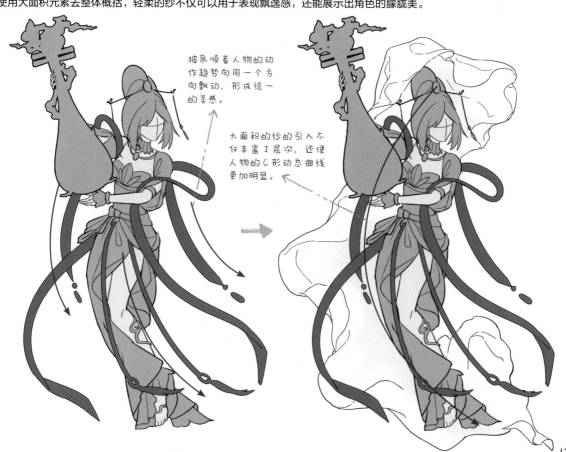

披帛顺着人物的动作趋势向同一个方向飘动，形成统一的美感。

大面积的纱的引入不仅丰富了层次，还使人物的C形动态曲线更加明显。

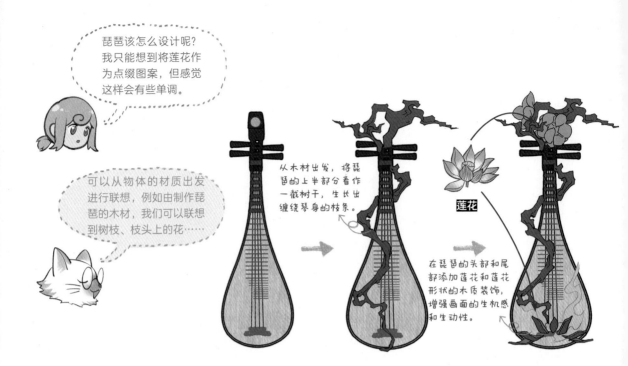

琵琶该怎么设计呢？
我只能想到将莲花作
为点缀图案，但感觉
这样会有些单调。

可以从物体的材质出发
进行联想，例如由制作琵
琶的木材，我们可以联想
到树枝、枝头上的花……

从木材出发，将琵
琶的上半部分看作
一截树干，生长出
缠绕琴身的枝条。

莲花

在琵琶的头部和尾
部添加莲花和莲花
形状的木质装饰，
增强画面的生机感
和生动性。

配色 point

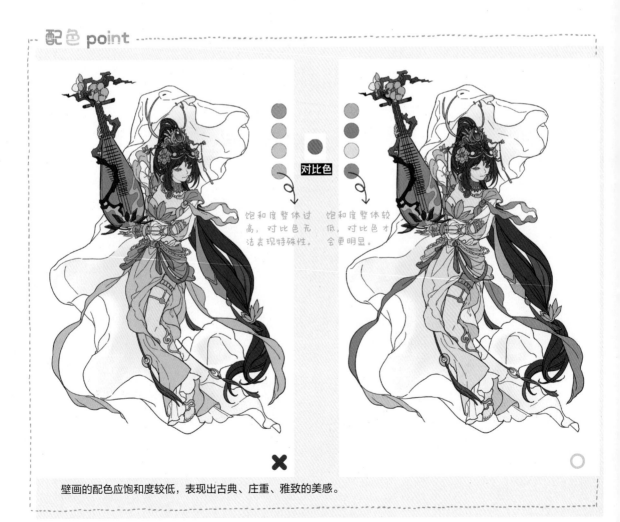

对比色

饱和度整体过
高，对比色无
法表现特殊性。

饱和度整体较
低，对比色才
会更明显。

✖ ◯

壁画的配色应饱和度较低，表现出古典、庄重、雅致的美感。

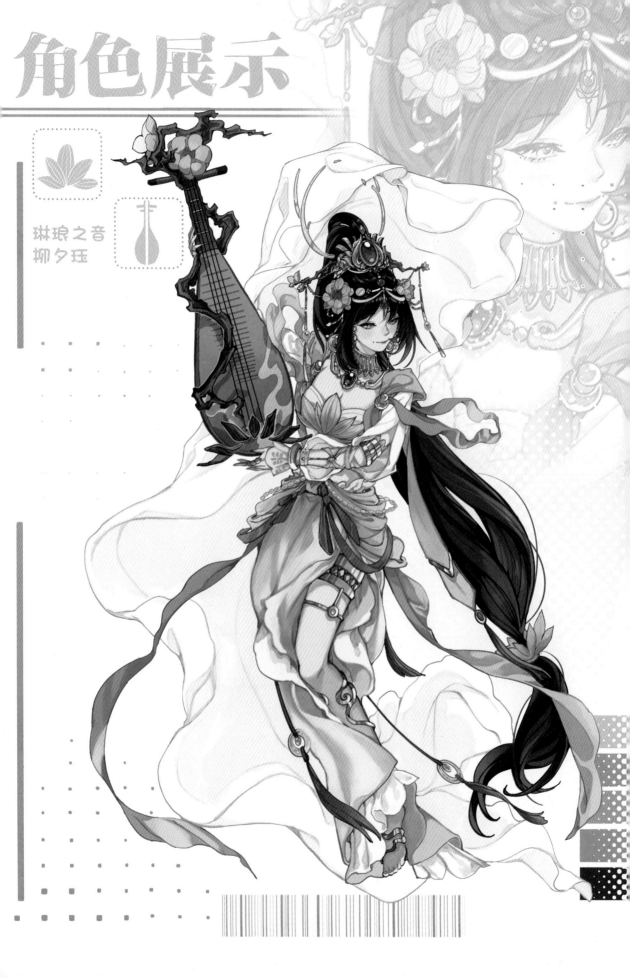

琳琅之音
柳夕珏

3.16 × 章鱼女仆安洁丽莎

深海中，一艘沉没的游轮已经变为海洋生物的乐园，一只不知年岁的章鱼一直渴望变成人类，为了和人类更加相似，一直在这艘游轮上练习女仆的动作。

OC 设定与元素归纳

既要表现女仆的身份，又要兼顾章鱼、深海这些特点，如何才能做到元素统一又不复杂呢？

把最大的特点，也就是章鱼的生物感优先表示出来，然后将女仆装和深海、游轮等作为次优元素，点缀在画面中即可。

▶ OC 笔记

姓名： 安洁丽莎

性别： 女

年龄： 未知

种族： 巨型章鱼

身高： 161cm（变成人类时的身高）

身份 / 职业： 沉没游轮上的女仆

阵营： 海洋

能力： 可以变化为人类

爱好： 模仿人类的行为方式

喜欢的东西： 人类和陆地

性格： 温柔且羞怯，胆小怕事，但渴望和人类接触，有一颗少女心

印象色： 深海会使人联想到深绿色，黄色为对比色，深蓝色和白色既可以表现水手服装，又可以表现女仆服装

设计主题： 章鱼女仆

道具： 章鱼、女仆的打扫工具、餐食、游轮的锚等

场景： 沉入海底的欧式游轮中，一只章鱼正在模仿女仆打扫卫生

为 OC 穿上衣服

设计服装时，参考现实中的制式服装是非常重要的，固定的搭配会体现出角色的职业感。我们要了解传统的女仆装的款式，在后续的设计中保持其特征。

▶ OC 笔记

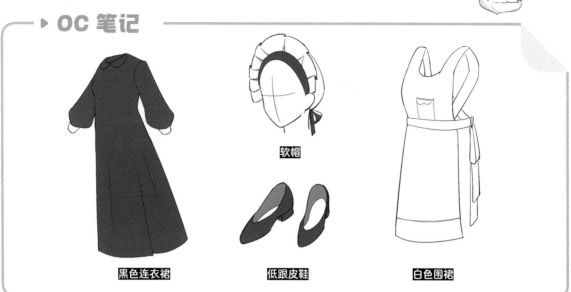

软帽

黑色连衣裙　　　　低跟皮鞋　　　　白色围裙

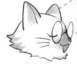

设计黑白服装时，使用在大面积色块中添加小面积对比色块的方法，可以增大服装细节的密度。

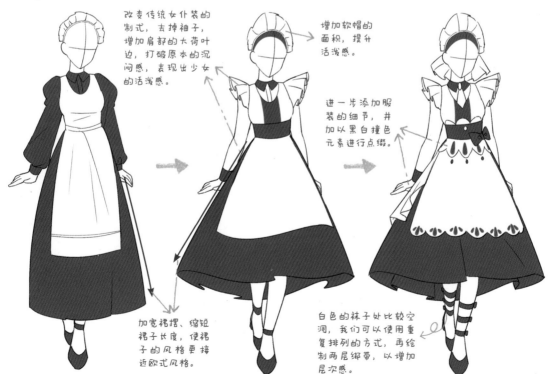

改变传统女仆装的制式，去掉袖子，增加肩部的大荷叶边，打破原本的沉闷感，表现出少女的活泼感。

增加软帽的面积，提升活泼感。

进一步添加服装的细节，并加以黑白撞色元素进行点缀。

加宽裙摆、缩短裙子长度，使裙子的风格更接近欧式风格。

白色的袜子处比较空洞，我们可以使用重复排列的方式，再绘制两层绑带，以增加层次感。

● 表现角色的生物感

安洁丽莎原本是一只章鱼，因此在表现角色时，我们需要仔细观察章鱼的特点，并将其与角色进行联想与结合。

特点1: 头部很圆，整体由头部和触手组成。

特点2: 触手数量很多，呈长条状。

章鱼

章鱼有着圆圆的头部和连接头部的分叉的触手，这和人的头部与头发的结构十分类似。

特点: 头部很圆，下方的头发呈长条状。

人

将章鱼和角色头部进行结合时，我们可以想象角色戴着一顶章鱼形状的帽子，先逐渐拉长触手，将其变为同是长条状的头发，再将章鱼的头部渐渐与角色的头部融为一体。

章鱼的吸盘在触手内侧。绘制出准确的动物特征能表现出角色的生物感。

普通的长发和触手，整体轮廓呈窄长的三角形，显得较为普通。

直接用触手替代头发，可以表现出触手的各种动作，使角色更加活灵活现。

改直线轮廓为曲线轮廓，使角色不呆板。

增加触手的大小，彰显角色巨型章鱼的种族，进一步增强角色的生物感。

在长裙的影响下，触手的大小和动态都没有展示空间。

×

○

设计动作时优先安排职业化动作，确定躯干、手臂、腿等部位的动作，而人物的性格则通过手、脚、脖子等处的小幅度动作来表现。

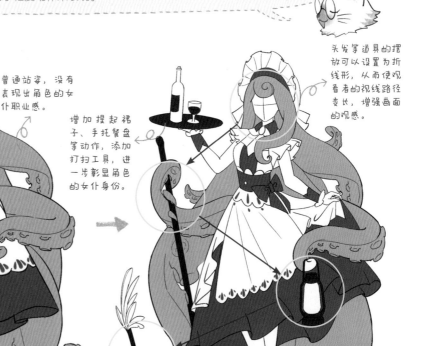

普通站姿，没有表现出角色的女仆职业感。

头发等道具的摆放可以设置为折线形，从而使观看者的视线路径变长，增强画面的观感。

增加提起裙子、手托餐盘等动作，添加打扫工具，进一步彰显角色的女仆身份。

小腿并拢，双腿前后摆放，表现角色的礼貌与优雅。

角色呈站姿的立绘

角色姿势经过设计的立绘

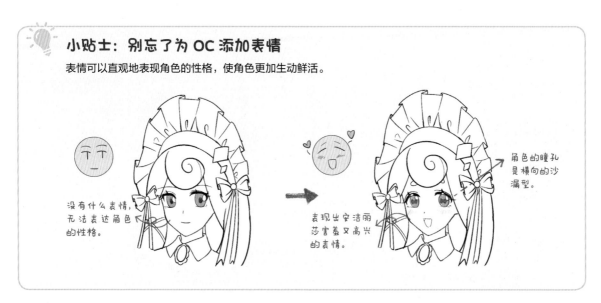

💡 **小贴士：别忘了为 OC 添加表情**

表情可以直观地表现角色的性格，使角色更加生动鲜活。

没有什么表情，无法表达角色的性格。

表现出安洁丽莎害羞又高兴的表情。

角色的瞳孔是横向的沙漏型。

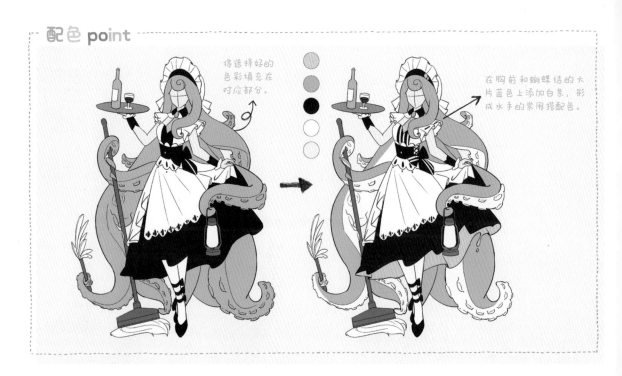

配色 point

将选择好的色彩填充在对应部分。

在胸前和蝴蝶结的大片蓝色上添加白条，形成水手的常用搭配色。

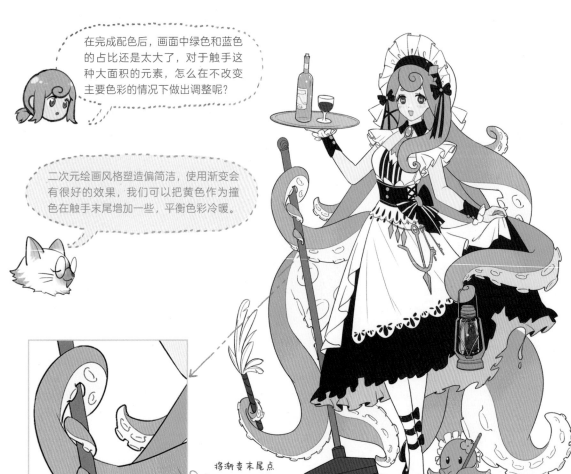

在完成配色后，画面中绿色和蓝色的占比还是太大了，对于触手这种大面积的元素，怎么在不改变主要色彩的情况下做出调整呢？

二次元绘画风格塑造偏简洁，使用渐变会有很好的效果，我们可以把黄色作为撞色在触手末尾增加一些，平衡色彩冷暖。

将渐变末尾点状化，以便色彩的过渡自然、不生硬。

角色展示

章鱼女仆
安洁丽莎

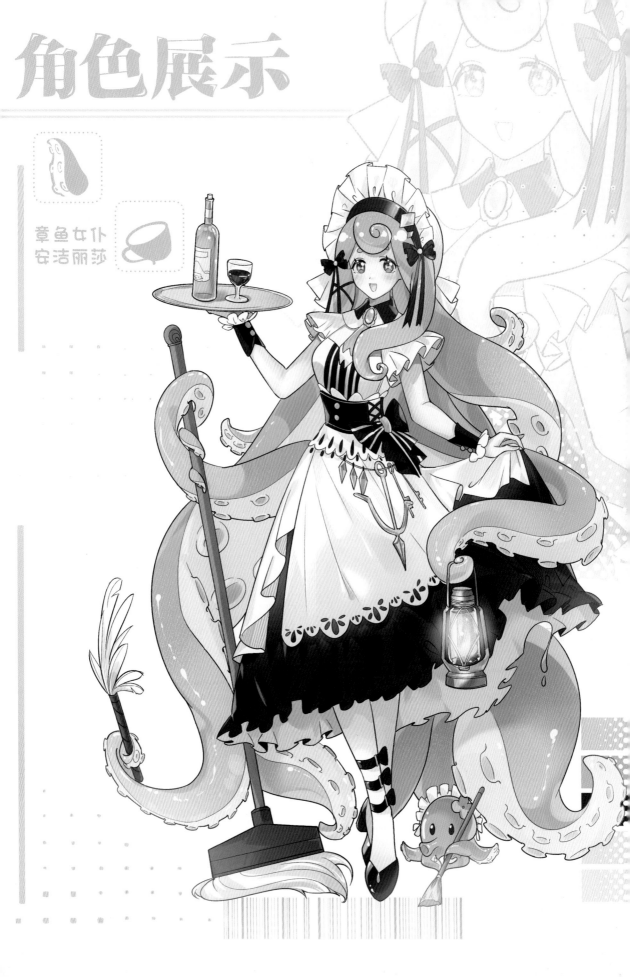

3.17 × 钥匙天神帕伽萨斯

在天际，有一位手持巨大钥匙、身缀红宝石的天神，传说他是天空的守护人，任何靠近此处的人都会被他身上的巨大光环发出的耀光湮灭。

● OC 设定与元素归纳

这次设定的是一个有着多重身份并且较为神秘的角色，如何才能使角色不落俗套呢？

可以使用"矛与盾"的思路，将互相矛盾但又属于同类的元素安排在同一个角色身上。比如从守门人身份进行思考，引申出钥匙和门锁这对矛盾的元素，让角色既是守门人，也是门锁和钥匙本身。

▶ OC 笔记

姓名：帕伽萨斯

性别：男

年龄：312 岁（外表 16 岁）

种族：双翼天神

身高：160cm

身份 / 职业：伊甸园的门锁、守门人、门锁钥匙

阵营：伊甸园

能力：释放强大的光魔法

爱好：无

喜欢的东西：红色的花朵

性格：多愁善感，时常表现出忧郁的表情

印象色：天神的印象色是纯洁的白色，搭配玫瑰金和金黄两种金色表现金属和光圈，以及红色的花朵。

设计主题：钥匙天神

道具：翅膀、光环、红色的花朵、红宝石、钥匙

场景：在天际，天神们在飞翔

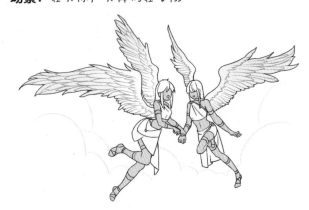

为 OC 穿上衣服

传统天神服装具有简约的希腊风格，我们可以将其与欧式少年服装进行融合，这样设计的服装不仅具有传统天神的元素，还具有欧式服装的华丽感。

▶ OC 笔记

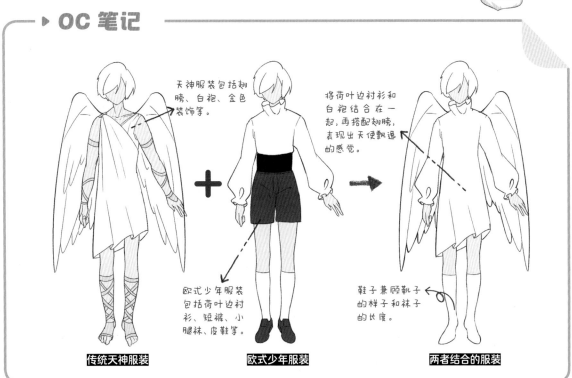

天神服装包括翅膀、白袍、金色装饰等。

将荷叶边衬衫和白袍结合在一起，再搭配翅膀，表现出天使飘逸的感觉。

欧式少年服装包括荷叶边衬衫、短裤、小腿袜、皮鞋等。

鞋子兼顾靴子的样子和袜子的长度。

传统天神服装　　　　欧式少年服装　　　　两者结合的服装

我想让服装既保持基础款式的特点，又具备设计上的新颖感，有什么实用的方法吗？

我们可以使用图形叠加的方法，在角色身上绘制一些基础的三角形、圆形、矩形等，这既可以是一种图形的重复绘制，也可以是不同图形的互相组合。

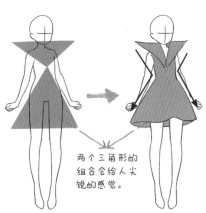

两个三角形的组合会给人尖锐的感觉。

两个三角形组合的服装

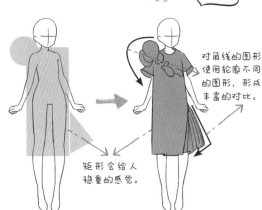

对角线的图形使用轮廓不同的图形，形成丰富的对比。

矩形会给人稳重的感觉。

圆形、矩形和三角形组合的服装

选择的图形要和角色的性格、身份等匹配，帕伽萨斯是秩序的守护者，所以我们使用对称的菱形，这样既可以增加画面的稳定感，又能拉伸服装的廓形。

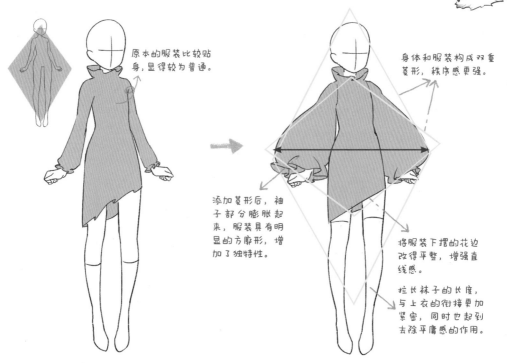

原本的服装比较贴身，显得较为普通。

身体和服装构成双重菱形，秩序感更强。

添加菱形后，袖子部分膨胀起来，服装具有明显的方廓形，增加了独特性。

将服装下摆的花边改得平整，增强直线感。

拉长袜子的长度，与上衣的衔接更加紧密，同时也起到去除平庸感的作用。

设计好有廓形的服装后，需要在服装上增加细节，可以将一开始想好的元素添加进去。如果感觉没有思路，可以使用对称元素与不对称元素相结合的方式。

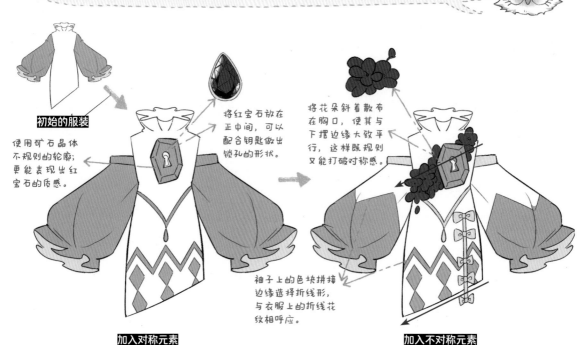

初始的服装

使用矿石晶体不规则的轮廓，更能表现出红宝石的质感。

将红宝石放在正中间，可以配合钥匙做出锁孔的形状。

将花朵斜着散布在胸口，使其与下摆边缘大致平行，这样既规则又能打破对称感。

袖子上的色块拼接边缘选择折线形，与衣服上的折线花纹相呼应。

加入对称元素

增加一些对称的花纹，这些花纹能体现秩序感和规律感，符合角色设定；将袖子和肩膀分开，增加服装的呼吸感。

加入不对称元素

使用花朵、蝴蝶结等配饰打破过于规整的感觉，增加服装的层次感和美感。

对题材的固有元素展开想象

翅膀看起来有些生硬呆板，有什么办法调整吗？

翅膀是表现天神的重要元素，我们可以从生长位置和大小等方面对翅膀做出一些改变，从而营造出帕伽萨斯作为天神的特殊感。

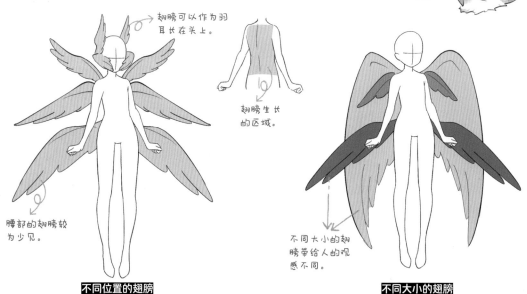

翅膀可以作为羽耳长在头上。

翅膀生长的区域。

腰部的翅膀较为少见。

不同大小的翅膀带给人的观感不同。

不同位置的翅膀　　　　　**不同大小的翅膀**

翅膀其实可以表现出各种形态，我们可以根据人物设定和构图选择最适合的一种。

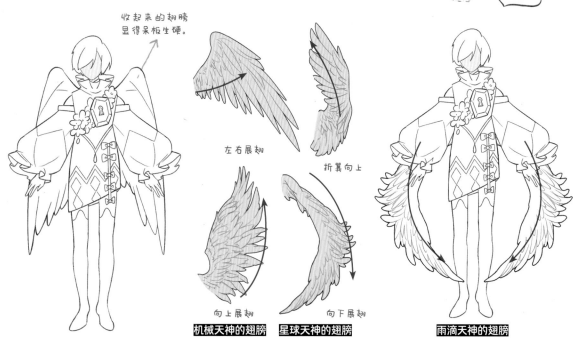

收起来的翅膀显得呆板生硬。

左右展翅

折翼向上

向上展翅

向下展翅

机械天神的翅膀　**星球天神的翅膀**　　　**雨滴天神的翅膀**

141

● 强化元素，丰富构图

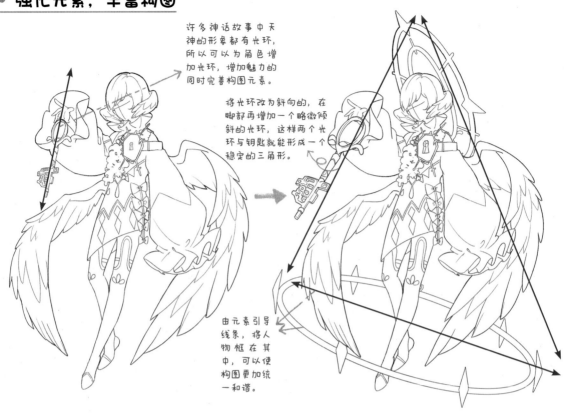

许多神话故事中天神的形象都有光环，所以可以为角色增加光环，增加魅力的同时完善构图元素。

将光环改为斜向的，在脚部再增加一个略微倾斜的光环，这样两个光环与钥匙就能形成一个稳定的三角形。

由元素引导线条，将人物框在其中，可以使构图更加统一和谐。

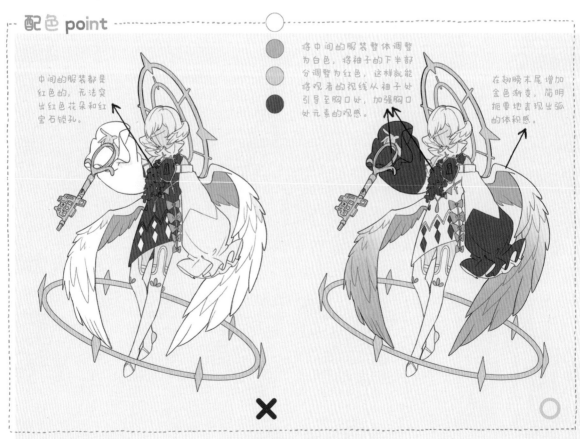

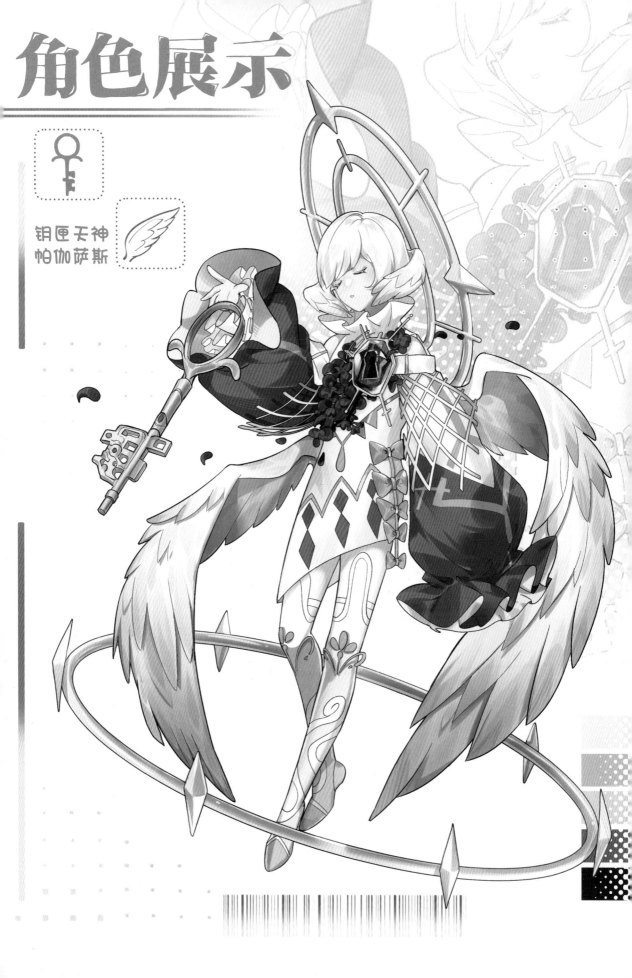

钥匙天神
帕伽萨斯

3.18 × 执棋者莱娜和莱约

传说中有这样一个王国，人们热衷于对弈，从而诞生了一对特殊的魔法精灵，它们的原型是这个国家最年轻却突然消失的一对传奇神童棋手，他们棋艺超绝、无人能敌。这两个精灵分别叫作莱娜和莱约，它们负责介绍、维护棋局的规则，成了这个国家人见人爱的吉祥物。

● OC 设定与元素归纳

最近我想设计一对可爱的双胞胎，这种身份比较近似的角色该如何设计呢？

这个想法很不错哦！我们可以用黑白这种对比强烈的色彩来表现二者的差别，但因为是双胞胎，二者的姿势和细节要对称或者相同。

▶ OC 笔记

姓名： 莱娜、莱约

性别： 女、男

年龄： 15 岁

种族： 魔法精灵

身高： 12cm

身份 / 职业： 执棋者

阵营： 国际象棋王国

能力： 过目不忘与高超的棋艺

爱好： 维持秩序与研究棋局

喜欢的东西： 棋

性格： 莱娜开朗，健谈外向；莱约冷静，谨慎内敛

印象色： 国际象棋的黑白色，以及用于过渡的灰色，金色可以增加角色的华丽感

设计主题： 执棋者

道具： 国际象棋的棋子和棋盘、枪类武器

场景： 两个魔法精灵握着武器，观察着棋局

还有 1 分钟！

什么是OC的亚种?

我在查阅资料时,看到了类似双胞胎的同类型但不同形态的角色叫作亚种,这是什么意思呢?

亚种本意指某种生物的表型上相似种群的集群。在OC创作中,亚种指的是本体角色的次要形态,我们可以通过改变角色的性别、身份、配色、世界观、时间点等来创造亚种角色。

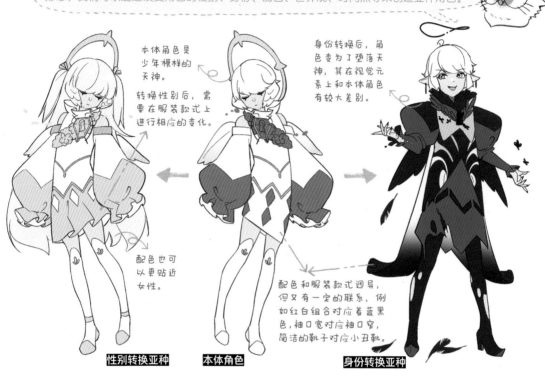

本体角色是少年模样的天神。

转换性别后,需要在服装款式上进行相应的变化。

配色也可以更贴近女性。

身份转换后,角色变为了堕落天神,其在视觉元素上和本体角色有较大差别。

配色和服装款式迥异,但又有一定的联系,例如红白组合对应着蓝黑色,袖口宽对应袖口窄,简洁的靴子对应小丑靴。

性别转换亚种　　本体角色　　身份转换亚种

层层叠加的设计手法

在确定服装的主要款式时,我们需要仔细观察主题元素的轮廓并对其进行拆分。

▶ OC 笔记

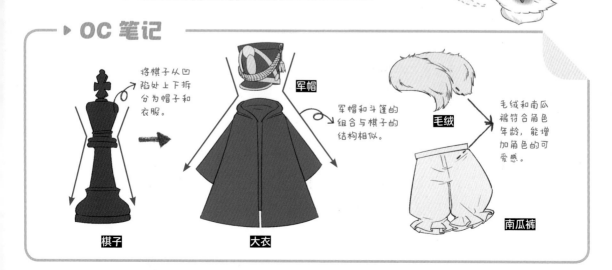

将棋子从凹陷处上下拆分为帽子和衣服。

军帽和斗篷的组合与棋子的结构相似。

军帽

毛绒和南瓜裤符合角色年龄,能增加角色的可爱感。

毛绒

棋子　　大衣　　南瓜裤

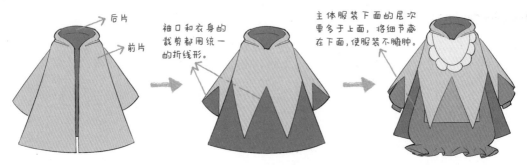

后片

前片

袖口和衣身的裁剪都用统一的折线形。

主体服装下面的尾次要多于上面，将细节藏在下面，使服装不臃肿。

将服装理解为前片和后片的缝合，保留后片，将前片剪出各种造型，让前片与后片的轮廓线产生差异。接着在大衣内部叠穿1～2层服装，每层服装的款式和形状要和大衣区分开，最后在大衣之上再添加一层服装，这样可以使整体服装的层次更丰富。

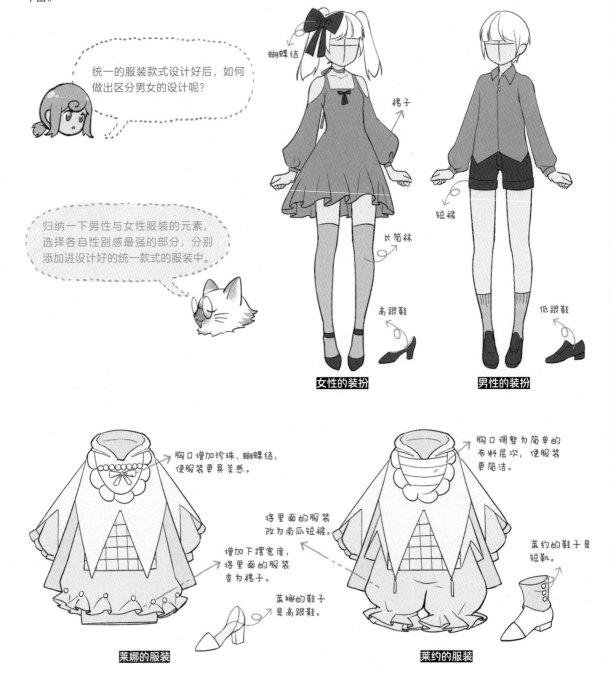

统一的服装款式设计好后，如何做出区分男女的设计呢？

归纳一下男性与女性服装的元素，选择各自性别感最强的部分，分别添加进设计好的统一款式的服装中。

蝴蝶结

裙子

长筒袜

高跟鞋

女性的装扮

短裤

低跟鞋

男性的装扮

胸口增加珍珠、蝴蝶结，使服装更具美感。

增加下摆宽度，将里面的服装变为裙子。

莱娜的鞋子是高跟鞋。

莱娜的服装

胸口调整为简单的布料尾次，使服装更简洁。

将里面的服装改为南瓜短裤。

莱约的鞋子是短靴。

莱约的服装

让角色之间产生互动

多个角色和单独的角色不一样，单独的角色表现自身的魅力即可，但设计多个角色时，角色之间产生互动非常重要，这能提升画面的活力感。

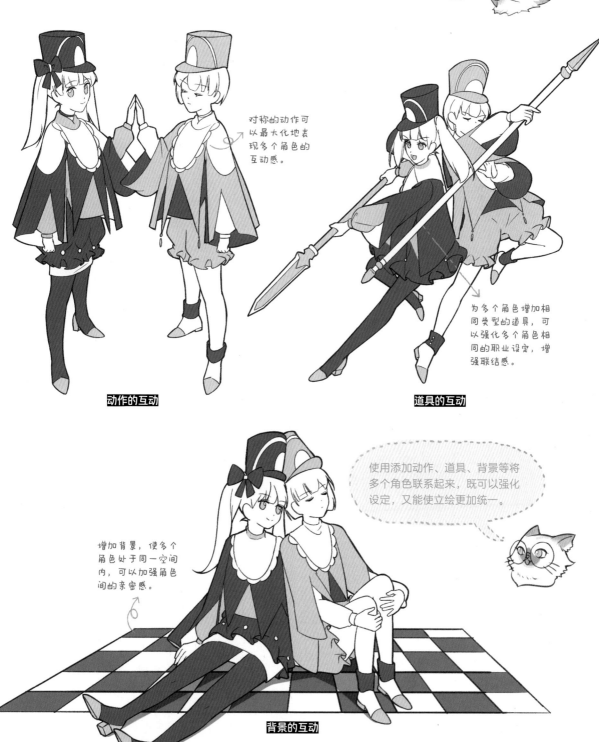

对称的动作可以最大化地表现多个角色的互动感。

动作的互动

为多个角色增加相同类型的道具，可以强化多个角色相同的职业设定，增强联结感。

道具的互动

使用添加动作、道具、背景等将多个角色联系起来，既可以强化设定，又能使立绘更加统一。

增加背景，使多个角色处于同一空间内，可以加强角色间的亲密感。

背景的互动

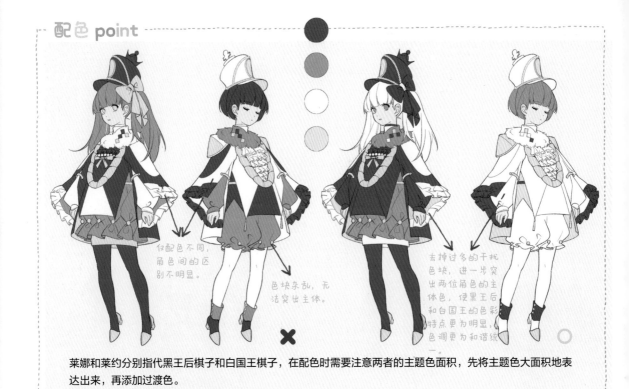

配色 point

仅配色不同，
角色间的区
别不明显。

色块杂乱，无
法突出主体。

去掉过多的干扰
色块，进一步突
出两位角色的主
体色，使黑王后
和白国王的色彩
特点更为明显，
色调更为和谐统一。

莱娜和莱约分别指代黑王后棋子和白国王棋子，在配色时需要注意两者的主题色面积，先将主题色大面积地表达出来，再添加过渡色。

● 使用等比格过渡色块

等比格是指由相同图案组成的图样，将等比格添加在服装的上下过渡层，可以同时表达两种色彩，使层次过渡生动自然。

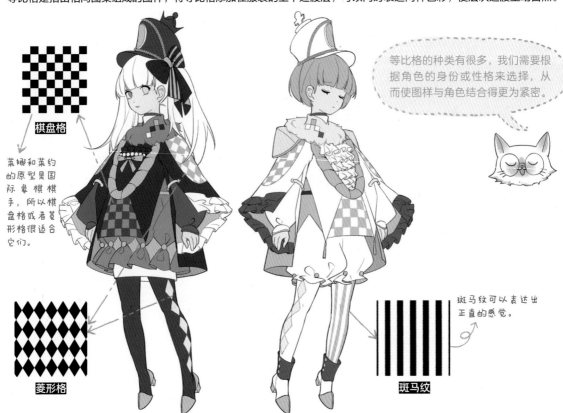

棋盘格

莱娜和莱约
的原型是国
际象棋棋
手，所以棋
盘格或者菱
形格很适合
它们。

菱形格

等比格的种类有很多，我们需要根
据角色的身份或性格来选择，从
而使图样与角色结合得更为紧密。

斑马纹可以表达出
正直的感觉。

斑马纹

角色展示

执棋者
莱娜和莱约

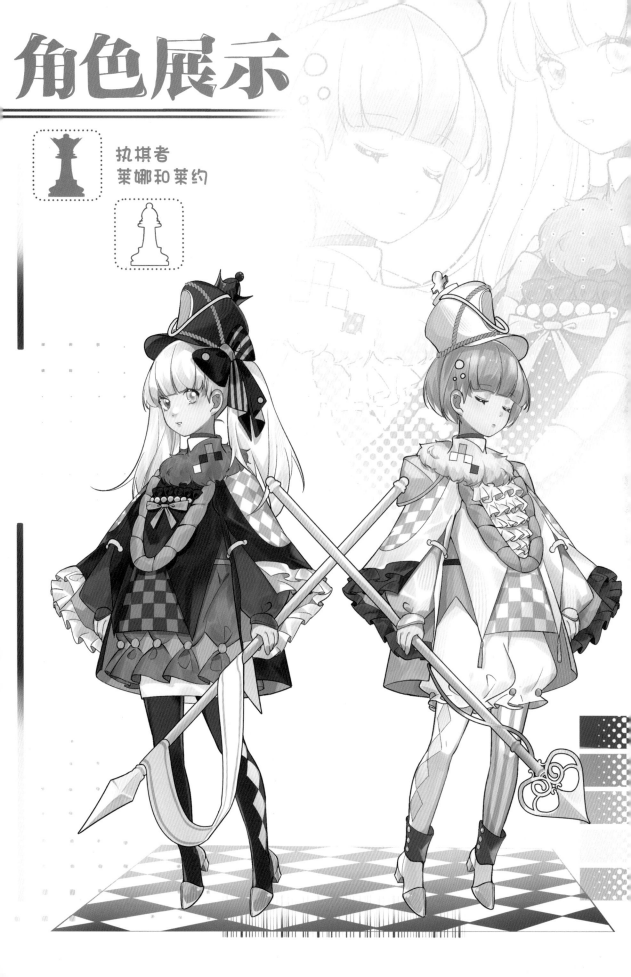

3.19 × 星蝶魔女法芙娜

在魔沼森林的深处，有一座高耸入云的黑塔，传闻里面住着一位采摘星星的魔女，没有人见过她真正的面目。她昼伏夜出，捕捉并驯化森林中稀有的闪蝶，在精密计算好的时间点放飞闪蝶去捕捉星星。有人说星星的力量可以让她永葆青春，有人说她会捕捉各种蝴蝶来做羽衣，关于她的传说还有很多。

● OC 设定与元素归纳

这次的委托要求体现的元素是魔女、星星和蝴蝶，如何使它们组合得更有特点呢？

我们可以以将元素的一部分细节拆解，再添加到别的元素上，形成你中有我的效果，更有奇幻的效果。

▶ OC 笔记

姓名： 法芙娜

性别： 女

年龄： 未知（外表 30 岁）

种族： 人类

身高： 175cm

身份 / 职业： 魔女、学者

阵营： 无

能力： 驯化蝴蝶

爱好： 研究星象

喜欢的东西： 星星、巨大的蝶翼

性格： 城府极深，优雅专注，痴迷于研究星象

印象色： 表现神秘感的紫色、夜空的黑色、闪蝶的蓝色和星星的金色

设计主题： 星蝶魔女

道具： 星座、蝴蝶、马灯、各种形状的星星

场景： 夜晚的丛林中有一座高耸入云的黑塔，闪蝶在四处飞舞

选择符合角色年龄的服装

选择符合角色年龄的服装，可以增强角色的年龄感。这次要设计的角色有 30 岁左右的外表，我们可以选择用窄长修身的裙子来表现其成熟的魅力。

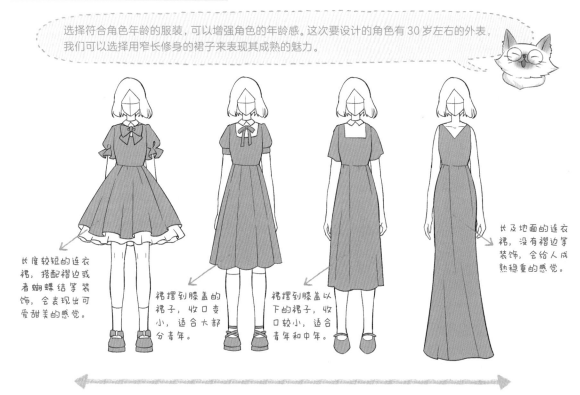

长度较短的连衣裙，搭配褶边或者蝴蝶结等装饰，会表现出可爱甜美的感觉。

裙摆到膝盖的裙子，收口变小，适合大部分青年。

裙摆到膝盖以下的裙子，收口较小，适合青年和中年。

长及地面的连衣裙，没有褶边等装饰，会给人成熟稳重的感觉。

可爱、年幼、甜美、华丽　　　　　　　　　　　成熟、年长、沉稳、简单

改变袖子和领子的形状、裙摆的长度、装饰的数量等，原本甜美可爱的服装可以变得具有成熟感。

▶ OC 笔记

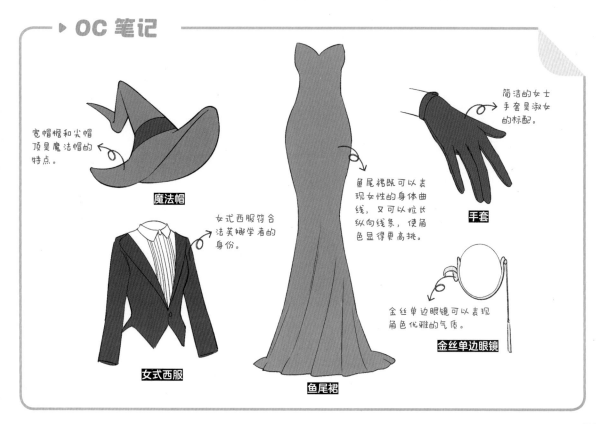

宽帽檐和尖帽顶是魔法帽的特点。

魔法帽

女式西服符合法芙娜学者的身份。

女式西服

鱼尾裙既可以表现女性的身体曲线，又可以拉长纵向线条，使角色显得更高挑。

鱼尾裙

简洁的女士手套是淑女的标配。

手套

金丝单边眼镜可以表现角色优雅的气质。

金丝单边眼镜

● 将服装与元素融合

我画的角色服装总感觉没有个性，即使参考了各种资料也只能画出普通的款式，元素的组合和搭配也很常见。

我们可以在不改变基础服装的情况下，对完全不同的元素进行融合。比如对于这次的主题，我们可以将蝴蝶和星星的元素添加在角色的服装上。

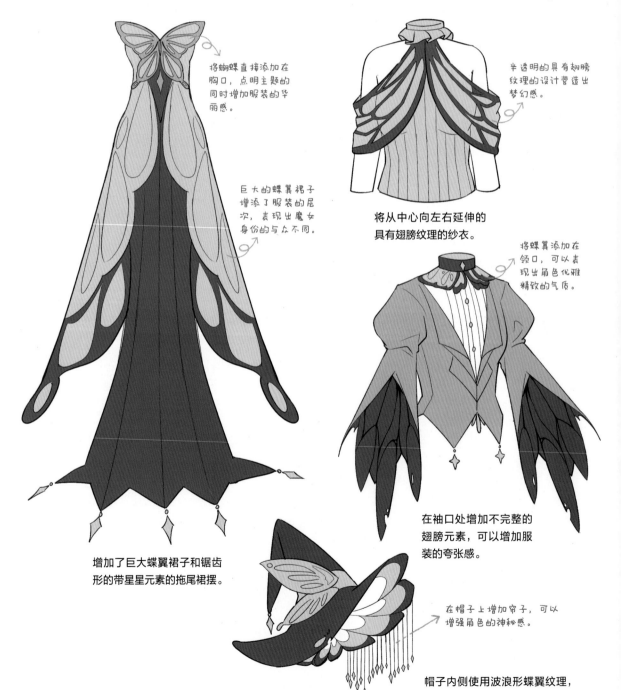

将蝴蝶直接添加在胸口，点明主题的同时增加服装的华丽感。

巨大的蝶翼裙子增添了服装的层次，表现出魔女身份的与众不同。

增加了巨大蝶翼裙子和锯齿形的带星星元素的拖尾裙摆。

半透明的具有翅膀纹理的设计营造出梦幻感。

将从中心向左右延伸的具有翅膀纹理的纱衣。

将蝶翼添加在领口，可以表现出角色优雅精致的气质。

在袖口处增加不完整的翅膀元素，可以增加服装的夸张感。

在帽子上增加帘子，可以增强角色的神秘感。

帽子内侧使用波浪形蝶翼纹理，以与垂下的帘子搭配。

● 调整设计元素

单件服装设计好后就给角色穿上看看吧，这时可能会出现元素过于繁杂，很难表现出整体统一感等问题。为了进一步表达角色的魅力，我们需要将服装调整一下，使其变得更合理。

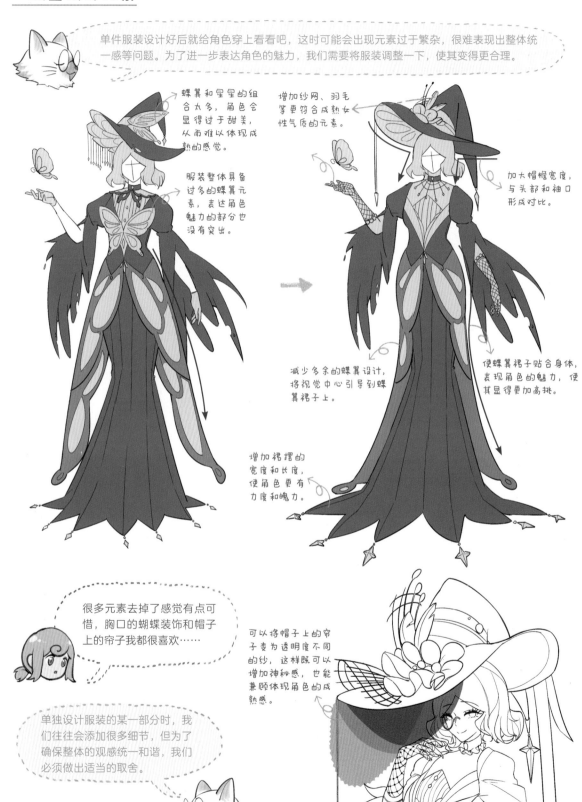

蝶翼和星星的组合太多，角色会显得过于甜美，从而难以体现成熟的感觉。

服装整体具备过多的蝶翼元素，表达角色魅力的部分也没有突出。

增加纱网、羽毛等更符合成熟女性气质的元素。

加大帽檐宽度，与头部和袖口形成对比。

减少多余的蝶翼设计，将视觉中心引导到蝶翼裙子上。

使蝶翼裙子贴合身体，表现角色的魅力，使其显得更加高挑。

增加裙摆的宽度和长度，使角色更有力度和魄力。

很多元素去掉了感觉有点可惜，胸口的蝴蝶装饰和帽子上的帘子我都很喜欢……

可以将帽子上的帘子变为透明度不同的纱，这样既可以增加神秘感，也能兼顾体现角色的成熟感。

单独设计服装的某一部分时，我们往往会添加很多细节，但为了确保整体的观感统一和谐，我们必须做出适当的取舍。

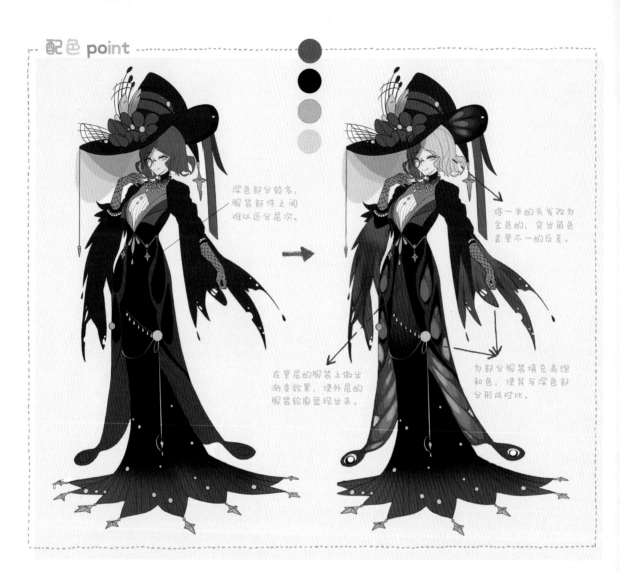

深色部分较多，服装部件之间难以区分层次。

将一半的头发改为金色的，突出角色表里不一的反差。

在里层的服装上做出渐变效果，使外层的服装轮廓显现出来。

为部分服装填充高饱和色，使其与深色部分形成对比。

我们来为角色设计道具吧。最开始确定的马灯元素还没有使用，扩散一下思维，因为法芙娜会捕捉蝴蝶，所以我们可以将马灯变为类似笼子的形状，将作为光源的蜡烛替换为闪蝶。

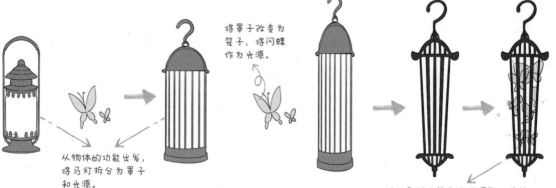

将罩子改变为笼子，将闪蝶作为光源。

从物体的功能出发，将马灯拆分为罩子和光源。

对长条形的笼子进行调整，使其与角色的特点相匹配。

角色展示

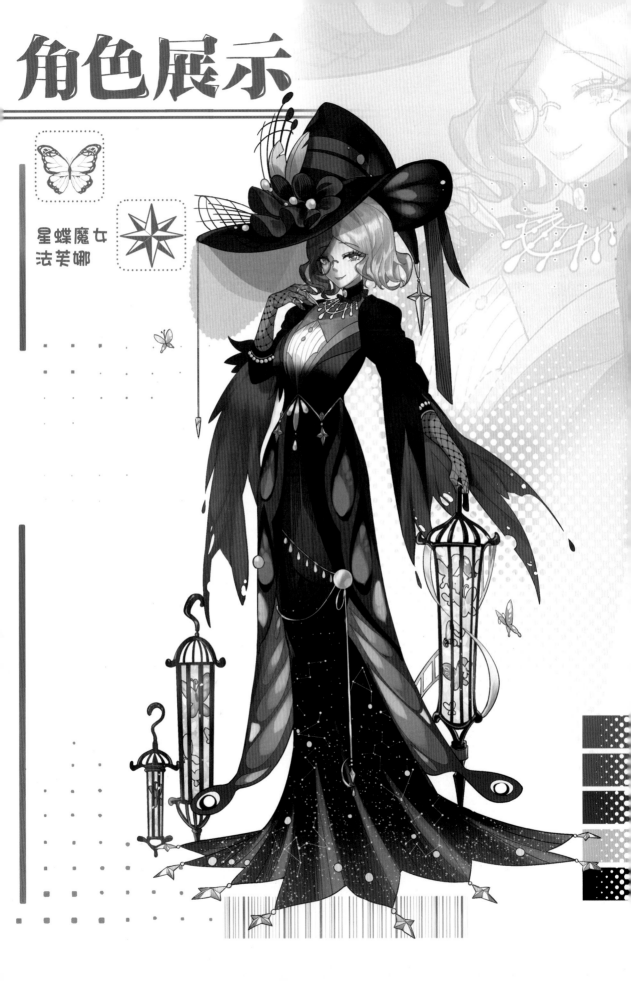

星蝶魔女
法芙娜

3.20 × 春之勋骑米娅

春日王国永远生机盎然，弥漫着清新的花香气息。王国里的新任授勋使者竟然是一位年轻优雅的少女，她会第一个迈出步子，为人间带来春意。让我们来看看在西方奇幻风格下，"春天"和"骑士"如何在少女身上碰撞出火花吧。

● OC 设定与元素归纳

春天的元素较多，如何设定才能使这些元素较为统一呢？

我们可以从角色类型开始联想，由少女往往会联想到花朵，所以将春天较为常见的花朵定为主元素，将与花朵相关的花瓶、绿叶及骑士元素定为辅元素，辅元素的数量要控制在 2 ~ 3 个。

▶ OC 笔记

姓名： 米娅

性别： 女

年龄： 16 岁

种族： 人类

身高： 165cm

身份 / 职业： 授勋使者、轻骑士

阵营： 春日王国

能力： 所到之处都春意盎然

爱好： 喝下午茶

喜欢的东西： 各种类型的花朵

性格： 有少女的好奇心，优雅浪漫

印象色： 柔和且明快的绿色、粉色、金色、蓝色等

设计主题： 春之勋骑

道具： 鲜花、花瓶、骑士的披风

场景： 欧式花园中的下午茶，空气中飘着粉色的花瓣

· 为 OC 穿上衣服

角色的职业是轻骑士，其会穿较多的铠甲等防具，但我们想表达角色的少女的优雅浪漫，所以要选择装饰性强、偏华丽的服装。

▶ OC 笔记

绶带

肩章与金穗带

关节护甲

披风

披风较大且膨松，里层的服饰要贴身才能与之形成对比。

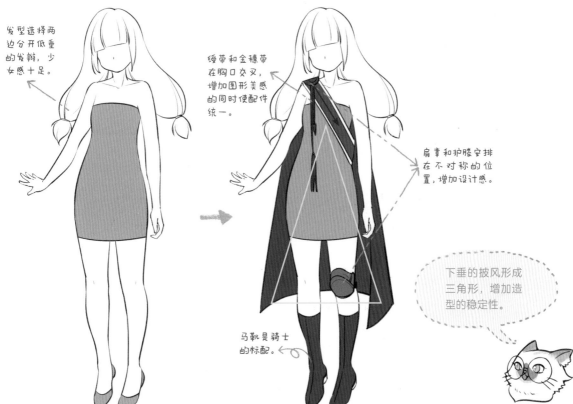

发型选择两边分开低垂的发辫，少女感十足。

绶带和金穗带在胸口交叉，增加图形美感的同时使配件统一。

肩章和护膝安排在不对称的位置，增加设计感。

下垂的披风形成三角形，增加造型的稳定性。

马靴是骑士的标配。

表里置换的设计思路

在选择帽子时，我们可以先罗列出一些款式，再从中挑选一种符合角色风格的款式。这里我们选择欧式大檐帽，其既具有欧式宫廷风格，又能体现春日的少女感。

将花朵从帽子
外面改到里面。

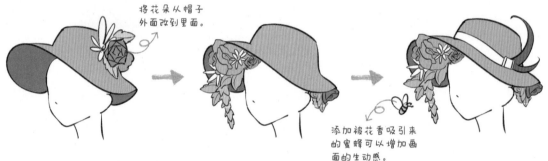

添加被花香吸引来
的蜜蜂可以增加画
面的生动感。

普通的设计思路一般是将花朵等装饰安排在帽子外面，但我们可以使用表里置换的设计思路，在帽子里面装满花朵，营造出一种花朵悬挂的感觉，使帽子充满戏剧感。最后在帽子侧边加上骑士风格的翎毛，使整体设计更加一体化。

小贴士：道具变服装要转变材质

将道具变化为服装时，要将道具的质感变为相应服装的质感。

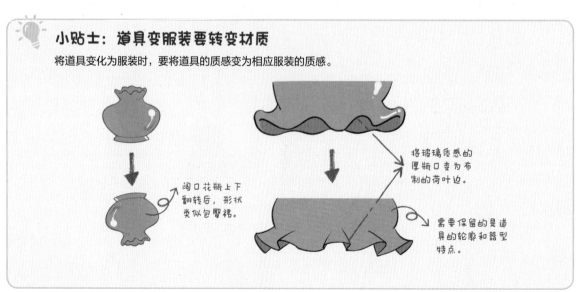

阔口花瓶上下
翻转后，形状
类似包臀裙。

将玻璃质感的
厚瓶口变为布
制的荷叶边。

需要保留的是道
具的轮廓和器型
特点。

夸张让人物造型更加生动

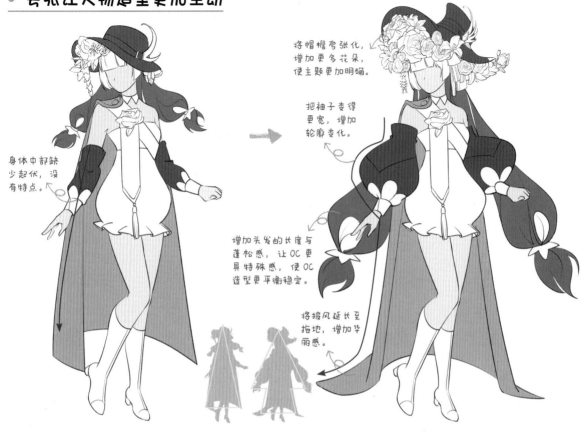

身体中部缺
少起伏，没
有特点。

将帽檐夸张化，
增加更多花朵，
使主题更加明确。

把袖子变得
更宽，增加
轮廓变化。

增加头发的长度与
蓬松感，让 OC 更
具特殊感，使 OC
造型更平衡稳定。

将披风延长至
拖地，增加华
丽感。

在对袖子、帽檐、头发、披风进行夸张处理后，角色原本简易的三角形轮廓更富有变化，
服装更有设计感，角色也更独特出彩。

配色 point

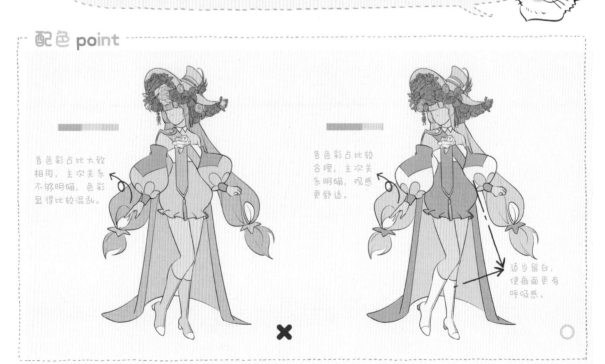

各色彩占比大致
相同，主次关系
不够明确，色彩
显得比较混乱。

各色彩占比较
合理，主次关
系明确，观感
更舒适。

适当留白，
使画面更有
呼吸感。

角色展示

春之勋骑
米娅

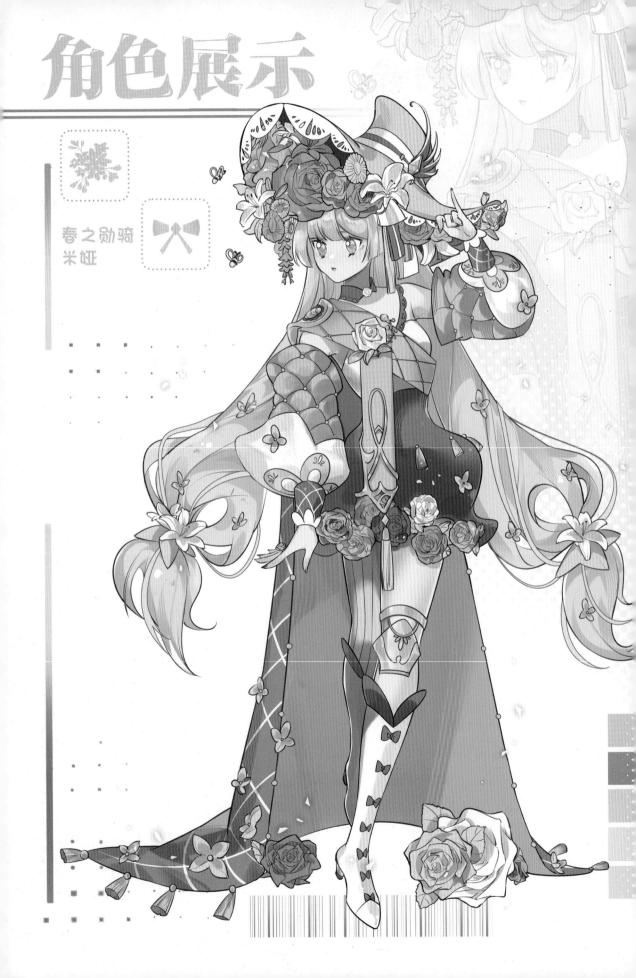